化学工业出版社"十四五"普通高等教育规划教材

设计构成

第 2 版

肖 晴 李若愚 吕 红 编

化学工业出版社

·北京·

内容简介

《设计构成》（第2版）从点、线、面等最基本的艺术造型元素出发，详细解析设计构成的基本原理及形式美的基本规律，以科学的创造性思维和抽象的艺术表达方式，体现了现代设计教学所倡导的创新性教育理念。本书依据高等院校设计类专业教学大纲要求编写而成，在选择教材内容和确定知识体系、编写体例时，注重基础理论教学和实际技能训练相结合，选用较为优秀的构成设计作品和学生作业范例，新颖独特，图文并茂，配有动态视频讲解（扫描书中相应二维码观看），具有较强的理论指导意义和实践性。

《设计构成》（第2版）在第1版的基础上进行了适当调整，增加了平面构成、色彩构成、立体构成的应用内容。全书共分为三篇，内容包括平面构成、色彩构成和立体构成，通过每章节具体详细的理论讲解、图例说明和学生优秀作品范例展示，将设计构成的知识点相对全面地呈现给读者，并在设计实践中突出对学生创作思维能力的培养、引导和开发。

《设计构成》（第2版）结构合理，内容实用，可作为高等院校艺术设计、环境艺术设计、建筑设计、工业设计等专业的教材，也适合作为设计领域的工作者和爱好者的学习辅助用书。

图书在版编目（CIP）数据

设计构成/肖晴，李若愚，吕红编. —2版. —北京：化学工业出版社，2024.7
ISBN 978-7-122-45723-3

Ⅰ.①设… Ⅱ.①肖… ②李… ③吕… Ⅲ.①艺术构成-设计学-高等学校-教材 Ⅳ.①J06

中国国家版本馆CIP数据核字（2024）第105537号

责任编辑：尤彩霞　　　　　　　装帧设计：关　飞
责任校对：李雨晴

出版发行：化学工业出版社
　　　　　（北京市东城区青年湖南街13号　邮政编码100011）
印　　装：北京宝隆世纪印刷有限公司
787mm×1092mm　1/16　印张8　字数182千字
2024年9月北京第2版第1次印刷

购书咨询：010-64518888　　　　售后服务：010-64518899
网　　址：http://www.cip.com.cn
凡购买本书，如有缺损质量问题，本社销售中心负责调换。

定　　价：49.00元　　　　　　　　　　版权所有　违者必究

前　　言

　　设计构成起源于1919年成立的包豪斯（Bauhaus）设计学院，经过一百多年的发展和完善，目前设计构成已经成为世界各国高等艺术教育的重要基础课程。20世纪80年代初，设计构成作为专业基础课程引入我国的设计教育领域，经过四十多年的探索与教学实践，已经形成较为系统完整的教学理论与实践体系，并成为我国高等院校设计专业教学体系中重要的基础模块。设计构成包括平面构成、色彩构成和立体构成三大体系，是现代设计学科的基本框架和高等院校设计学科必修的专业基础课程。

　　设计构成是将点、线、面等抽象的形态要素，按照视觉规律、力学原理、心理特性、审美法则进行重新组合和排列，构成全新视觉形象的设计基础课程。作为设计领域必不可少的专业基础课程，它是赋予作品独特个性、艺术美感和生命活力的必要因素，是与后续设计专业课程衔接过渡的重要纽带。

　　为培养符合现代社会需求的设计类应用型人才，《设计构成》（第2版）注重对学生构成基础理论的讲解和学生创造性设计思维能力、实践设计能力的综合培养。在教材内容的编排上围绕平面构成、色彩构成和立体构成三大体系展开，深入阐述了三大构成的原理、规律与构成方法，以及在设计专业领域中的具体应用。本教材内容循序渐进、知识凝练、作品图例丰富、具有科学性与系统性，配有动态视频讲解（扫描书中相应二维码观看），广泛适合于高等院校设计类专业师生及设计领域工作者和爱好者使用。

　　本书在第1版的基础上进行了适当调整，增加了平面构成、色彩构成、立体构成的应用，注重理论知识提升的同时，结合实践训练，培养学生设计的概括力、感知力和想象力，使学生在掌握构成基本原理、规律与方法的基础上，由浅入深地开启设计创作思路，完成从具象思维到抽象思维的转化，为今后的专业设计奠定坚实的基础。

　　《设计构成》（第2版）由安徽科技学院建筑学院肖晴、李若愚和山东工艺美术学院吕红共同合作编写。

　　由于作者编写水平有限，书中难免有不足之处，恳请读者批评指正。

<div style="text-align: right">
编者

2024年7月
</div>

目　　录

绪论 ·· 1
　第一节　构成的确立与发展 ·· 1
　　一、俄国构成主义设计运动 ·· 1
　　二、荷兰风格派造型运动 ·· 1
　　三、以德国包豪斯设计学院为中心的设计运动 ··· 2
　第二节　构成的概念和分类 ·· 4
　　一、构成的概念 ··· 4
　　二、构成的分类 ··· 5
　第三节　构成的基本内容和原则 ··· 5
　　一、构成的基本内容 ·· 5
　　二、构成的基本原则 ·· 5

第一篇　平　面　构　成

第一章　平面构成概述 ··· 13
　第一节　平面构成的定义 ·· 13
　第二节　平面构成的材料与工具 ·· 14
　　一、材料 ·· 14
　　二、工具 ·· 14

第二章　平面构成的形态要素 ·· 15
　第一节　平面构成的设计形态 ·· 15
　　一、具象形 ··· 15
　　二、抽象形 ··· 15
　　三、偶然形 ··· 15
　第二节　平面构成的基本要素 ·· 16
　　一、点 ·· 16
　　二、线 ·· 17
　　三、面 ·· 19

第三章　平面构成的基本形与骨骼 ·· 21
　第一节　基本形的定义 ·· 21
　第二节　基本形的组合 ·· 21
　第三节　骨骼的定义 ·· 22

第四节　骨骼的作用与分类 ································· 23
　　　　一、骨骼的作用 ······································· 23
　　　　二、骨骼的分类 ······································· 23
　　　　三、骨骼的变化方法 ··································· 25

第四章　平面构成的基本形式 ································· 26
　　第一节　重复构成 ··· 26
　　　　一、重复构成的概念 ··································· 26
　　　　二、重复构成的形式 ··································· 26
　　第二节　近似构成 ··· 28
　　　　一、近似构成的概念 ··································· 28
　　　　二、近似构成的形式 ··································· 28
　　第三节　渐变构成 ··· 29
　　　　一、渐变构成的概念 ··································· 29
　　　　二、渐变构成的形式 ··································· 29
　　第四节　发射构成 ··· 30
　　　　一、发射构成的概念 ··································· 30
　　　　二、发射构成的形式 ··································· 30
　　第五节　特异构成 ··· 32
　　　　一、特异构成的概念 ··································· 32
　　　　二、特异构成的形式 ··································· 32
　　第六节　对比构成 ··· 33
　　　　一、对比构成的概念 ··································· 33
　　　　二、对比构成的形式 ··································· 33
　　第七节　肌理构成 ··· 34
　　　　一、肌理构成的概念 ··································· 34
　　　　二、肌理的形成 ······································· 34
　　第八节　密集构成 ··· 35
　　　　一、密集构成的概念 ··································· 35
　　　　二、密集的类型 ······································· 35
　　第九节　空间构成 ··· 37
　　　　一、空间构成的概念 ··································· 37
　　　　二、平面上形成空间的因素 ····························· 37

第五章　平面构成的应用 ····································· 39
　　第一节　包装类设计 ······································· 39
　　第二节　平面海报类设计 ··································· 40
　　第三节　标志设计 ··· 41
　　第四节　环境景观类设计 ··································· 43

第二篇 色彩构成

第六章 色彩构成的基础知识 ······ 46
第一节 色彩构成简述 ······ 46
一、色彩的产生 ······ 46
二、色彩构成的定义 ······ 48
第二节 色彩的作用 ······ 49
一、色彩在生活中的重要作用 ······ 49
二、色彩在设计中的重要作用 ······ 49
第三节 色立体 ······ 51
一、色立体的概念 ······ 51
二、色立体的作用 ······ 53

第七章 色彩的基本原理 ······ 54
第一节 色彩的分类与色彩模式 ······ 54
一、色彩分类 ······ 54
二、色彩模式 ······ 55
第二节 色彩属性 ······ 55
一、色相 ······ 55
二、明度 ······ 56
三、纯度 ······ 56
第三节 色彩推移 ······ 57
一、色相推移 ······ 57
二、明度推移 ······ 57
三、纯度推移 ······ 58
第四节 色彩混合 ······ 59
一、加色混合 ······ 59
二、减色混合 ······ 60
三、空间混合 ······ 61

第八章 色彩的对比与调和 ······ 63
第一节 色彩的对比 ······ 63
一、色相对比 ······ 63
二、明度对比 ······ 66
三、纯度对比 ······ 68
第二节 色彩的调和 ······ 69
一、同一调和 ······ 69
二、类似调和 ······ 71
三、对比调和 ······ 73

　　　　四、互补色调和 ·· 75
　　　　五、面积调和 ·· 77

第九章　色彩的情感与象征 ·· 78
　　第一节　色彩的情感 ·· 78
　　　　一、色彩的冷暖感 ·· 78
　　　　二、色彩的轻重感 ·· 78
　　　　三、色彩的软硬感 ·· 79
　　　　四、色彩的前后感 ·· 80
　　　　五、色彩的大小感 ·· 80
　　　　六、色彩的华丽与质朴感 ·· 80
　　　　七、色彩的兴奋与沉静感 ·· 80
　　　　八、色彩的味觉与嗅觉感 ·· 81
　　　　九、色彩的洁净与新旧感 ·· 82
　　第二节　色彩的联想与象征 ·· 84
　　　　一、色彩的联想 ·· 84
　　　　二、色彩的象征 ·· 84

第十章　色彩构成的应用 ·· 85
　　第一节　色彩的采集与重构 ·· 85
　　　　一、色彩的采集 ·· 85
　　　　二、色彩的重构 ·· 87
　　第二节　色彩在设计中的应用 ·· 87
　　　　一、色彩在海报设计中的应用 ·· 88
　　　　二、色彩在室内设计中的应用 ·· 88
　　　　三、色彩在建筑设计中的应用 ·· 89

第三篇　立 体 构 成

第十一章　立体构成的概念与要素 ·· 91
　　第一节　立体构成的概念 ·· 91
　　　　一、立体构成的基本概念 ·· 91
　　　　二、学习立体构成的目的和意义 ·· 92
　　第二节　立体构成的要素 ·· 92
　　　　一、点 ··· 93
　　　　二、线 ··· 93
　　　　三、面 ··· 94
　　　　四、体 ··· 94

第十二章　立体构成的语言表现 · 95

第一节　空间表现的材料语言 · 95
一、硬质材料 · 95
二、软质材料 · 96

第二节　空间表现的色彩语言 · 97
一、整体与局部色彩的协调 · 98
二、外部环境对色彩的影响 · 98
三、色彩的情感因素 · 99

第三节　空间表现的组合语言 · 100
一、对称与均衡 · 101
二、节奏与韵律 · 102
三、对比与调和 · 103
四、比例与尺度 · 103

第十三章　立体构成的构成方法 · 105

第一节　线材立体构成 · 105
一、软性材料 · 105
二、硬性材料 · 107

第二节　面材立体构成 · 109
一、插接式 · 110
二、粘贴式 · 110
三、曲面立体翻转 · 111

第三节　块材立体构成 · 111
一、切割构成 · 111
二、堆积构成 · 112

第四节　空间立体构成 · 113
一、结构骨架 · 113
二、空间构成 · 113

第十四章　立体构成的应用 · 116

第一节　立体构成在景观设计中的应用 · 116
第二节　立体构成在建筑设计中的应用 · 118
第三节　立体构成在产品设计中的应用 · 119

参考文献 · 120

绪论

📚 **学习目标**

(1) 了解构成的发端与起源。
(2) 熟悉包豪斯设计学院的发展和教学体系。
(3) 掌握构成的概念、分类、内容、原则及形式美法则。

📚 **素养目标**

学生对构成发展历史有系统了解,有助于提升文化交流,懂得欣赏国际文化,积极进行文化的交流互鉴。

"构成艺术"属于哲学和艺术的范畴,它有具体的内容、思想方法和行为准则,是一种风格和流派。构成更多的是哲学和科学的含义:"对世界诸要素的分解与组合,使新功能显现。"

构成是创造形态的方法,研究如何创造形象、形与形之间怎样组合以及形象排列的方法,构成艺术是现代艺术的基础理论。

第一节 构成的确立与发展

构成,这一概念发端于20世纪初,一般认为有三个重要源头:俄国构成主义设计运动、荷兰风格派造型运动和以德国包豪斯设计学院为中心的设计运动。

一、俄国构成主义设计运动

俄国的构成主义设计运动,在艺术史上也称为"至上主义"运动,是20世纪初国际现代主义运动的重要内容之一。俄国十月革命胜利前后,在俄国一小批先进知识分子当中产生了前卫艺术运动和设计运动。由于政治、经济等各方面的原因,这次运动并没有对后来的艺术形式产生很大的影响。此后,一批当时构成主义、前卫艺术的探索者前往西欧,其中包括康定斯基(Wassily Kandinsky,1866—1944,图0-1-1)、李西斯基(El Lissitzky,1890—1941)等,他们将构成主义的原始概念和形式传入欧洲,这对于新的艺术形式的发展起到了促进作用。

二、荷兰风格派造型运动

风格派是荷兰的一些画家、设计师及建筑师在1917~1928年间组织的一个相对松散的团体,主要组织者和领导者是特奥·凡·杜斯伯格(Theovan Doesburg,1883—1931),维系这个团体的核心刊物是在这个时期出版的《风格》杂志。风格派的思想和形式大部分来自于艺术家蒙德里安(Piet Cornelies Mondrian,1872—1944)及其绘画(图0-1-2)。蒙

德里安认为世界是由横向和纵向的结构组成的，基本颜色为红、黄、蓝。同时，他提出真正的视觉艺术应该是通过有序的运用而达到高度平衡，在弹性的艺术中找到平衡点，这是艺术表现真实的关键。

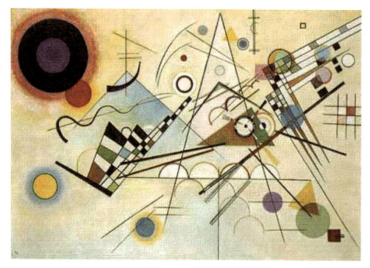

图 0-1-1　构成 8 号（1923）（康定斯基作品）

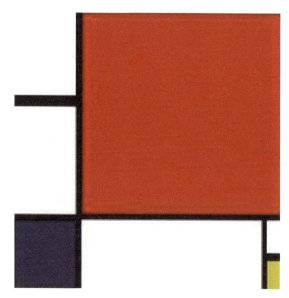

图 0-1-2　红、蓝、黄的构成（蒙德里安作品）

三、以德国包豪斯设计学院为中心的设计运动

1919 年 4 月，德国魏玛市艺术学院与魏玛公立工艺美术学校合并创建了"公立包豪斯学校"，后改称"设计学院"，学校名称的简称即"包豪斯"（Bauhaus，1919—1933）。它是世界上第一所设计学院，也是现代设计教育的发源地，由当时建筑设计师沃尔特·格罗皮乌斯（Walter Gropius，1883—1969）任院长（图 0-1-3），他提出的教育口号是"艺术与技术新统一"，即工业时代需要具备充分的能力去运用所有科学、技术、知识和美学的资源，来创造一个能够满足人类精神与物质双重需要的新环境。他推行了设计与制作教学一体化

的教学方法，取得了优异成果，同时，他希望通过教学体系的改革，使学生的视觉敏感性达到理性的水平。还强调集体工作是设计的核心，提出艺术家、企业家、技术人员应该紧密合作，学生的作业和企业项目要密切结合，这些思想的指导作用一直延续到现在。

1928年，迫于种种压力，格罗皮乌斯辞去了包豪斯院长的职务，接着由建筑系主任汉内斯·梅耶（Hanns Meyer，1889—1954）继任，这位建筑师，将包豪斯的艺术激进思想进行了扩大，从而使包豪斯面临着越来越大的压力，最后梅耶本人也不得不于1930年辞职离任。密斯·凡·德·罗（Ludwig Mies Van der Rohe，1886—1969）继任，接任的密斯面对来自纳粹势力的压力，竭尽全力维持着学校的运转，在1932年10月纳粹党占据德国东部城市德绍后，被迫关闭包豪斯；密斯将学校迁至柏林的一座废弃的办公楼中，试图重整旗鼓，由于包豪斯精神为德国纳粹所不容，面对刚刚上台的纳粹政府，密斯终于回天无力，于1933年8月宣布包豪斯永久关闭。

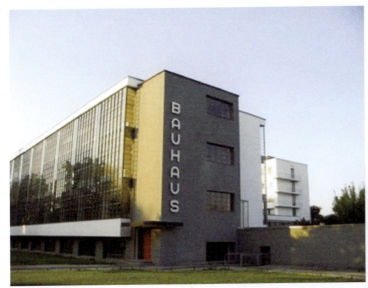
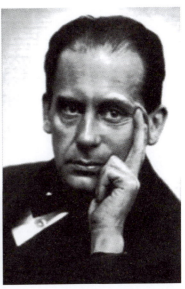

图0-1-3　包豪斯校舍和院长格罗皮乌斯

包豪斯当时的在校学习时间为三年半，学生进校后要进行半年的基础课训练，然后进入车间学习各种实际技能。包豪斯构建了与工业设计相适应的教学体系，聘请工厂里的技师对学生进行双轨制教学，培养出来的学生是既有艺术素养、又有科学技术和实践经验的设计师。包豪斯还把绘画、建筑、舞台设计、摄影、编织、陶瓷、染织、印刷等统一运筹，抛弃了纯艺术与实用艺术的分界观念，要求学生参加社会实践活动，以免脱离社会。包豪斯的这种教育思想对当时手工业生产占统治地位、艺术与技术分离的时代作风是一种挑战。它对现代世界工业设计的发展有着深远的影响和巨大的贡献。

包豪斯的教师队伍汇集了许多优秀的现代艺术大师，如表现主义、神秘主义画家约翰内斯·伊顿（Johannes Itten，1888—1967），抽象主义画家康定斯基、保罗·克利（Paul Klee，1879—1940）以及构成主义设计师拉兹洛·莫霍里·纳吉（Laszlo Moholy Nagy，1895—1946）等。他们将各种新的艺术观念注入教学实践，并将各自前卫的艺术理念融会贯通，最终形成了以机器大生产为技术背景的现代主义美学观和艺术风格。包豪斯对现代设计教育最大的贡献是基础课，基础课最先是由伊顿创立的，是所有学生的必修课。伊顿

提倡"从干中学",即在理论研究的基础上,通过实际工作探讨形式、色彩、材料和质感,并把上述要素结合起来。但由于伊顿是一个神秘主义者,十分强调直觉方法和个性发展,鼓吹完全自发和自由的表现,追求"未知"与"内在和谐",甚至一度用深呼吸和振动练习来开始他的课程,以获取灵感。这些都与工业设计的合作精神与理性分析相去甚远,因而遭到了很多批评。1923年伊顿辞职,由匈牙利出生的艺术家纳吉接替他负责基础课程。纳吉是构成派的追随者,他将构成主义的要素带进了基础训练,强调形式和色彩的客观分析,注重点、线、面的关系。通过实践,使学生了解如何客观地分析两度空间的构成,并进而推广到三度空间的构成上。这些就为工业设计教育奠定了三大构成的基础,同时也意味着包豪斯开始由表现主义转向理性主义。另一方面,构成主义所倡导的抽象几何形式,又使包豪斯在设计上走向了另一种形式主义的道路,更加强调技术的作用。

为了缩小艺术与工业技术之间的距离,改善社会大众的生活环境,包豪斯整合了一整套全新的教育思想和形式,并且为加强现代设计理论基础的普及,介绍综合性的现代美学思想,从1925年开始编辑出版了《包豪斯丛书》,提出了经典的包豪斯设计理论:

① 艺术与技术的新统一;
② 设计的目的是人而不是产品;
③ 设计必须遵循自然与客观的法则来进行。

包豪斯的设计教育思想一直影响着世界设计的发展,被誉为"现代设计的摇篮"。

构成是包豪斯设计基础课程体系中的一门重要课程,它经历了一百多年的发展和完善,已被世界各国的艺术院校和研究机构作为应用美术的基础课程来实施。构成的体系形成于德国,在日本得到延续和发展。构成教育在20世纪80年代引入我国,应用于设计的各个领域。

第二节 构成的概念和分类

一、构成的概念

构成是一种抛弃了地域性、社会性、生产性等属性意义的因素的造型活动,是一种富有理性的、逻辑性的思维方法与设计形式,它所研究的对象几乎不再现物象的真实形态,而更多的是由形和色的抽象形式来表现(图0-2-1、图0-2-2)。

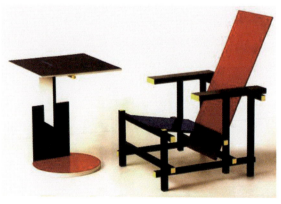

图 0-2-1 红蓝椅(里特维德作品)

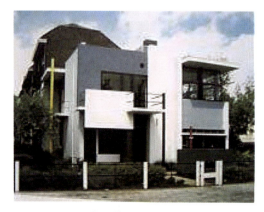

图 0-2-2 施罗德住宅(里特维德作品)

抽象主义画家康定斯基认为："构成就是把要素打碎进行重新组合。"将在设计中所用到的要素，像机器零件那样，按照形式美法则进行重新组合，从而形成一个新的、适合需要的形态。它强调的是形态之间的组合关系，即艺术家主观地去观察宏观和微观世界，探求各物象间的构筑规律，然后按照自己的理解直观抽象地表现客观世界。

二、构成的分类

根据研究对象的区别，习惯上把构成分为平面构成、色彩构成和立体构成。三大构成作为设计类基础课程，在广告设计、平面设计、服装设计、工业设计、室内设计、环境艺术设计以及建筑设计等领域有着广泛的应用。

平面构成中的构成原理，色彩构成中的色彩的基础知识以及各种练习和具体应用，立体构成中的空间语言分析和空间形态的训练及在现实中的具体应用，均与室内设计专业、装饰艺术设计专业、建筑设计专业、城乡规划专业等密切相关。三大构成既是上述专业的造型基础课程，又是引导学生进行创造和设计的启蒙课程。

第三节　构成的基本内容和原则

一、构成的基本内容

构成包括平面构成、色彩构成和立体构成三个重要组成部分，每一部分内容各有其侧重点。

二、构成的基本原则

自然界中，万物和谐共生，让人赏心悦目，这些美丽的事物都蕴藏着极为丰富的美的因素。如果说美学的内涵中心是和谐，那么形式美法则就是美的核心。

形式美法则是人类在创造美的形式、美的过程中对美的形式规律的经验总结和抽象概括，主要包括：统一与变化、对称与均衡、节奏与韵律、比例与分割。形式美法则是视觉构成中的重要课题，是实践任何构成设计都不可回避的审美规律。

1. 变化与统一

变化中求统一，统一中找变化，这是一条形式美的总规律。任何物体形态总是由点、线、面、三维虚实空间、颜色和质感等元素有机地组合而成为一个整体。统一是寻求事物之间的内在联系、共同点或共有特征；变化是寻找各部分之间的差异、区别。没有变化，则单调乏味且缺少生命力；没有统一，则会显得杂乱无章、缺乏和谐与秩序。

变化是指由性质相异的形态要素并置在一起所造成的显著对比的感觉。如直线与曲线的对比、方形和圆形的对比。变化是创新、求变，可以产生趣味，使人感到新奇、刺激和兴趣，但用得太多会导致混乱，必须有一定的限度。

统一是指性质相同或类似的形态要素并置在一起，造成一种一致的或具有一致趋势的感觉。统一并不是只求形态的简单化，而是使各种变化多样的因素具有条理性和规律性，使人感到整齐、轻松。但形式美表现中如果只有统一而无变化则会显得刻板、单调与乏味。

因此，变化与统一的关系是一个相互对立又相互依存的整体关系（图0-3-1）。

图 0-3-1　变化与统一　　学生作品

2. 对称与均衡

对称一般指画面中上下、左右图形都一样。对称分为绝对对称和相对对称。上下、左右对称，同形、同色、同质对称为绝对对称。在室内设计中常采用的是相对对称。对称给人感受秩序、庄重、整齐、和谐之美，如人的身体构造、传统的建筑造型等。对称由于过于完美缺少变化，处理不好会有呆滞、单调的感觉。

所谓均衡，是指在特定空间范围内，各种重要组成元素之间保持视觉上力的平衡关系。静态的均衡就是对称，或以中轴线对称，或以中心辐射对称。对称的构成能表达秩序、安静和稳定、庄重与威严等心理感觉，并能给人以美感。尽管对称的形式自然就是均衡的，但是人们一般并不满足于这一形式，而常用轻巧灵活的对称形式来保持平衡，这就是动态的均衡。

均衡是指平面构成中在同量、异性、异色、无中轴线的支配下构成的一种形式。与对称相比较，均衡是不以中轴来配置的另一种形式格局。视觉设计美学上的均衡是由形状、色彩、位置与面积决定的，用聚散、虚实、呼应、远近等形式造成视觉上的均衡。相对来说，对称在心理上偏于严谨和理性，均衡则在心理上偏于灵活和感情，具有动势感（图 0-3-2）。

图 0-3-2　对称与均衡　　学生作品

3. 节奏与韵律

节奏是音乐术语。在音乐中，音的长短、快慢和强弱的持续、重复形成节奏，节奏有规律地反复连续形成韵律。因此，音乐是听觉的艺术，也是时间的艺术。音乐的美感便是从节奏与韵律中产生的。

在视觉艺术中，节奏可被理解为一种空间的秩序，是视觉元素在空间中持续的、有秩序的强弱或虚实变化。艺术作品中的节奏具体体现在线条、色彩、形体等因素有规律的运动变化，能引起欣赏者的生理感受，进而引起心理情感活动。

韵律是构成要素连续反复所造成的抑扬调子，具有感情的因素。韵律能给人情趣，满足人的精神享受，它在造型中的重要作用是能使形式产生情趣，具有抒情意味。韵律能增强设计作品的感情因素和感染力，引起共鸣，产生美感，开阔艺术的表现力。

节奏和韵律二者的共同点都是有规律的重复，但节奏是简单重复，是韵律的基础。韵律是节奏的深化，是有变化的重复，且带有明显的情感色彩。体现在视觉艺术中，它的形态或重复排列，或渐变生产，或悠扬起伏，或交错回旋（图 0-3-3）。

图 0-3-3 节奏与韵律　　学生作品

韵律的"韵"是变化,"律"是节奏,有节奏的变化才有韵律的美;节奏是讲变化起伏的规律,没有变化也无所谓节奏。但在这两个词中,韵律较多地强调"韵"的变化,节奏则较多强调"律"的节拍,所以在实际运用中它们还是有差别的。一般讲韵律感不够是指缺少变化,过于平板;节奏感不强,主要是指变化缺乏条理规则,二者侧重点不同。因此,在平面构成中必须在视觉元素——点、线、面以及黑、白、灰中寻找对比与统一,在动与静、单纯与复杂、细腻与奔放、含蓄与直接的冲突中寻求和谐与平衡。只有如此,作品才能产生持久的美感。

4. 比例与分割

比例是指一件事情整体与局部或局部与局部的关系,一切造型艺术都存在比例是否和谐的问题。和谐的比例可以引起人们的美感,使总的组合有明显理想的艺术表现力。美好的构成都有适度的比例与尺度,即构成的各部分之间、部分与整体之间的关系要符合比例。

比例美是人们的视觉感受,它是数学中的数比关系。其中,最典型的是著名的"黄金分割比"。所谓黄金比,即大小(长度)的比例等于大小二者之和与大者之间的比例,列为公式是 A∶B=(A+B)∶A=1.618∶1,实际上大约是 5∶3,现代一般书籍、杂志、报纸大多采用这种比例。这一比例也被广泛应用于建筑、绘画和各种实际艺术领域。用黄金比构成的形态中,部分与部分、部分与全部之间保持着一种紧密的关系。

分割是指按一定比例对画面进行切分，切分的每一部分之间就会产生比例关系，这将决定着画面的均衡、调和等重要视觉审美因素，是构成设计中的基本表现方法之一。

（1）等形分割

等形分割要求形状完全一样地重复性分割，有整体划一的美感。虽然在视觉上显得较为安定，具有坚实稳定的印象，但同时也会有平凡呆板之感，缺乏趣味性（图0-3-4）。

图 0-3-4　等形分割　　学生作品

（2）比例与数列分割

利用比例与数列的秩序进行分割，给人以秩序、完整、明朗的感受，具有等形分割所不具备的变化与韵律美。

① 等分分割　是将画面以二等分、三等分、四等分等平均分割的方法，线以等间隔方式排列，是简单而严谨的分割方法（图0-3-5）。

图 0-3-5　等分分割　　学生作品

② 渐变分割　是分割线的间距采取依次增大或缩小变化的分割。这种分割方式形成画面统一的动势结构（图0-3-6）。

③ 黄金分割 从古希腊到 19 世纪，人们都认为这种分割法在艺术造型中具有美学价值，故称之为"黄金分割"（图 0-3-7）。

图 0-3-6 渐变分割 学生作品

图 0-3-7 黄金分割 学生作品

④ 等比分割

将矩形作连续对半分割，即呈等比分割（图 0-3-8）。

（3）自由分割

自由分割是不规则的，给人以自由活泼之感。在掌握了前三类分割的情况下，以"美"为唯一原则，对画面进行分割，这一类分割形式没有什么具体的规律可循，但却处处包含

着作者对美的理解。自由分割是完全凭个人感觉来进行分割的形式，可创作出富有个性的构成画面，但也容易造成混乱而无秩序感（图 0-3-9）。

图 0-3-8　等比分割

图 0-3-9　自由分割　　学生作品

第一篇

平面构成

第一章　平面构成概述

学习目标

（1）掌握平面构成的定义。
（2）熟悉平面构成设计所需的材料与工具。

素养目标

学生学会对中国传统文化的鉴赏与元素提取的探索，激发爱国主义情怀和对传统中国文化的认同感与自信自豪感，弘扬中国精神，传播中国文化。

第一节　平面构成的定义

平面构成是把点、线、面或其他的基本形态，按照一定的视觉规律组织在一定的平面媒介内，进而产生不同的视觉效果，以符合人们的视觉心理需求。

平面构成是三大构成设计中最基本的训练课程。平面构成不仅要研究点、线、面等视觉元素在二维平面中的形状、大小、位置、黑白关系以及形态之间的相互关系，同时又要研究这些视觉元素在平面中产生的美的规律和它们所产生的审美感受（图1-1-1、图1-1-2）。

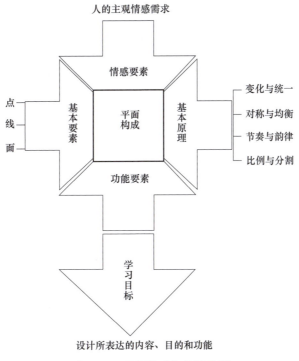

图1-1-1　平面构成知识结构图

图 1-1-2　平面构成设计作品

第二节　平面构成的材料与工具

平面构成所使用的材料和工具相对简单,对于材料、工具和技法的把握需要大量的练习,初学者应在完成课程作业的实践中去认真体会,并进行必要的技法观摩和交流。

平面构成常用的材料和工具如下:

一、材料

1. 纸张

平面构成常用的纸张有白(黑)卡纸、绘图纸、素描纸等。白(黑)卡纸常用来裱贴纸张,绘图纸和素描纸常用来绘制图形。为保持正稿画面的整洁,初学者可用硫酸纸拷贝的方法。

2. 颜料

由于在学习平面构成初期常以单色为主要表现手法,所以常用碳素墨水、黑色水粉颜料或墨汁为绘制颜料。

二、工具

1. 铅笔

平面构成在草图阶段主要使用铅笔,型号在 HB～4B 之间。H 号铅笔相对较硬,主要用于起草轮廓线,B 号铅笔相对较软,主要用来填图色块。

2. 毛笔

毛笔主要用于蘸黑色颜料平涂黑色色块部分。主要选用笔锋尖细的小号笔,便于绘制精细的图形。

3. 针管笔

针管笔有粗细各种型号,主要用于勾画轮廓和各种线条,型号粗细不同,可用于不同的细节刻画。常用的型号有:0.3mm、0.5mm、0.7mm。

4. 绘图仪器

常用绘图仪器主要包括:圆规、鸭嘴笔、直尺、三角板、圆板、曲线板等。另外,美工刀、剪刀等也是平面构成作业中常用的工具。

第二章　平面构成的形态要素

📚 **学习目标**

（1）了解平面构成设计形态。
（2）熟悉基本要素的特点。
（3）掌握点、线、面等要素在设计中的应用方法。

📚 **素养目标**

学生了解几何学与平面构成中点、线、面的不同，重新认识自然界中的设计要素，学会观察生活、热爱生活，从生活中汲取设计灵感。

第一节　平面构成的设计形态

形态是指事物的形状与表现。形态既是外部的表现，又是内在结构的表现形式。在平面构成设计中，常把形态分为具象形、抽象形和偶然形三种形式。

一、具象形

具象形指具体形象的表现。它是在日常生活中可见的具体存在的物象，具有可辨认的形象特征。如各种动植物、日月星辰、高山大海以及工业产品等（图2-1-1）。

二、抽象形

抽象形即我们所说的几何形，也可以是具象形的高度概括。抽象形大多由各种直线、曲线、方形和圆形等元素组成。抽象形所拥有的具体形象的可识别性越小，就越趋向于抽象画（图2-1-2）。

图2-1-1　具象形

图2-1-2　抽象形

三、偶然形

"妙手偶得之"，偶然形最大的特点是作品的唯一性。如书法中的飞白，在笔画中夹杂着丝丝点点的白痕，给人以飞动的感觉，不仅增加了作品的艺术效果，还丰富了画面的视觉，增加情趣（图2-1-3）。

图 2-1-3　日本·世界民间艺术会议标志——偶然形

第二节　平面构成的基本要素

一、点

1. 点的概念

在几何学的定义里，点是只有位置而没有大小的，点是线的开端和终结，是两线的相交处。在平面构成中，细小的形象成为点。自然界的任何形态，只要缩小到一定的程度，都能产生不同形态的点。作为视觉元素，点是可见的并有特定的形状、位置、长度或宽度；点是相对而言的，要与其他要素相比较才能确定。如：同一个圆的形象，在小的框架里显得大，在巨大的框架里就会显得小。

两个以上的点并列时，可以感觉到点与点之间见不到的线，也可以感觉到动感与方向性；当无数个点散开时，在散开的范围中，仍然可以感觉到看不见的面，而在此散开之点与点的不同距离或是点的不同大小所产生的疏密间隔，可以表现出画面上抑扬的效果（图 2-2-1）。

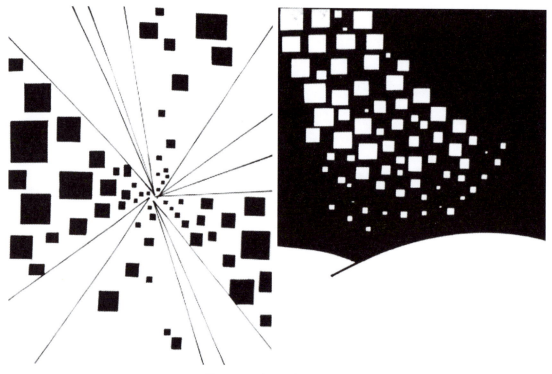

图 2-2-1　点　　学生作品 1

2. 点的分类

点在多数时候被认为是小的，并且还是圆的，实际上是一种错觉。点分为规则与不规则两类。规则的点是指严谨有序的圆点、方点、三角点。不规则的点是指那些自由随意的点。任何形态只要缩小到一定程度，都能产生不同形态的点。

从点的作用看，点是力的中心，当画面上有一个点时，人们的视线就集中在这个点上，它具有紧张性，因此，点在画面的空间中具有张力作用，它在人们的心理上，有一种扩张感。比如一幅商品招贴中，商标就是起到点的作用。

当空间中有两个同等大小的点，各自占有其位置时，其张力作用就表现在连接此两点的视线上。

3. 点的构成

点的构成有单点排列、散点排列、连续排列、等间距排列、变化间距排列（图 2-2-2）。
① 单点排列　单个或少数的点会吸引并留住视线，有强调作用。
② 散点排列　多个点自由排列使视线往返跳跃，比较轻松自由。
③ 连续排列　较多的点有规律地排列，就形成虚线或线，产生贯穿感。
④ 等间距排列　较多的点等距离四周排列，就形成面，产生美感。
⑤ 变化间距排列　较多大小不同的点变化排列，会产生远近空间感或运动感。

图 2-2-2　点　学生作品 2

二、线

1. 线的概念

在几何学定义里，线是只具有位置、长度而不具有宽度和厚度的。它是

点进行移动的轨迹。从平面构成角度讲，线有长短、粗细、宽窄及方向、曲直、浓淡之分。相对较为细长的形均可理解为线。

2. 线的分类

线分为直线、曲线（图2-2-3、图2-2-4），直线又分为垂直线、水平线、斜线；曲线又分为几何曲线与自由曲线。直线表示静，曲线表示动，曲折线有不安定的感觉。线在平面构成中起着非常重要的作用。不同的线有不同的感情性格，线有很强的心理暗示作用。

图2-2-3　线元素

图2-2-4　线　　学生作品

① 粗直线　表现力强、厚重和粗笨。
② 细直线　表现秀气、锐敏和神经质。
③ 垂直线　表现严肃、庄重、高尚。
④ 水平线　表现静止、安定、平和、静寂、疲劳。
⑤ 斜线　表现飞跃、向上、冲刺。
⑥ 几何曲线　具有对称和秩序美、规整之美。
⑦ 自由曲线　是一种自然的延伸，自由而富弹性。

3. 线的构成

① 面化的线　将线条进行密集、等距离地排列，使线条明显地趋向于面的视觉效果。再将这些由不同的线形成的面，经过适当的组合，考虑部分的大小、疏密、节奏等因素，形成优美的画面。

② 疏密变化的线　将线条按照不同距离排列，可以产生透视空间的视觉效果。

③ 粗细变化的线　将粗细不同的线进行基本等距的排列，较粗的线条明显给人以靠近、实在的感觉；而细线则表现出远而虚的形态。所以，粗细线的排列变化也能塑造一种虚实空间的视觉效果。

④ 错觉化的线　将原来较为规范的线条排列作一些切换变化，可以产生错觉。灵活地运用线的错觉，可以使画面产生意想不到的效果，但有时也要避免由错觉所产生的不良效果。

⑤ 立体化的线　曲线的排列创造立体效果；变化的线产生空间透视感，不同的交叉或方向变动，产生放射旋转而具有强烈的动势。

⑥ 不规则的线　形式较多，无规律可循。

三、面

1. 面的概念

面，在几何学中的含意是线移动的轨迹或点的密集（图2-2-5）。垂直线平行移动为方形；直线回转移动为圆形；自由直线移动构成有机形；直线和弧线结合运动形成不规则的形。面有长度、宽度，没有厚度。

图 2-2-5

图 2-2-5 面 学生作品

作为造型的面的形态特征为：在平面上出现的不同于点和线的形就是面，它是比点面积大、比线短而宽的形。

2. 面的分类

平面有规则面和不规则面之分。圆形和正方形是最典型的规则面。这两种面的相加和相减，可以构成无数多样的面。自由面的外形较复杂，无规则可循。

面的形态是多样的，不同形态的面在视觉上有不同的作用特征。规则面的特点是简洁、明了、安定、秩序；自由面的特点是柔软、轻松、生动。

3. 面的构成关系（图 2-2-6）

① 分离　面与面之间互不接触，始终保持若干距离。

② 透叠　面与面交叠时，交叠部分产生透明感，形象前后之分不明显。

③ 接触　面与面的边缘，在相互靠近的情况下，可以发生接触，但不交叠。

④ 减缺　面与面覆叠时，在前面的形象并不画出来。

⑤ 覆叠　面与面相互靠近时，形成覆叠，有了前后之分。

⑥ 差叠　面与面交叠时，交叠部分产生出一个新的形象，其他不交叠的部分则消失不见。

⑦ 联合　面与面互相交叠而无前后之分，可以联合成为一个多元化的形象。

⑧ 重叠（合）　面与面完全重叠，成为一个独立形象。

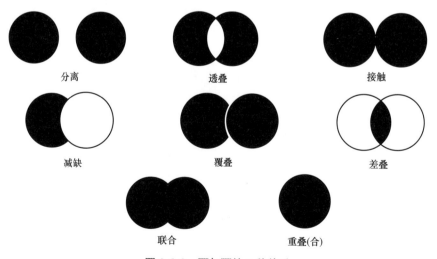

图 2-2-6　面与面的 8 种关系

第三章 平面构成的基本形与骨骼

📚 **学习目标**

（1）了解基本形的定义和组合方法。
（2）熟悉骨骼的作用和分类。
（3）掌握基本形和骨骼在设计中的组织方法。

📚 **素养目标**

学生明确设计中的基本规律与设计原则，在日常行为中要遵守规则和法律，树立规则意识，做遵纪守法之人。

第一节 基本形的定义

基本形是构成复合形的基本单位，形是具体形象的外部特征。一个点、一条线、一块面都可以成为基本形。基本形形态多样，可以是单一形状，亦可以是复杂的组合图形，将这些基本形进行排列组合，使其呈现出美的形式，是设计师创意的表现。

在构成中，一组重复的或彼此有关联的复合形象，称为基本形（图3-1-1）。它是最基本的形象，是构成图形中最小的、最基本的设计元素单位。从最简单的形态要素到比较复杂的图形都可以称为基本形，但人们一般所选择的基本形通常是比较单纯简练的，这样才能使构成形象产生整体而有秩序的统一感。基本形有一定的形状、大小、方向、色彩和肌理的差异性，统一的基本形凭借不同的组合方式，可以形成各种视觉效果的形象，构成中就可以利用基本形的这些特征求变化。

图 3-1-1 基本形

第二节 基本形的组合

两个或更多的基本形在相遇时，通过基本形的变化可以产生不同的关系，这些关系在

本书第二章构成的基本视觉要素——面的构成中已经讲过，主要有分离、相接、覆叠、联合、减缺、差叠、重合等形式。

在设计中常运用以下九种基本形的排列方法来获得较好的视觉效果：

1. 基本形重复排列

在设计中将一个或多个基本形反复连续地排列，形成新的形象。

2. 基本形近似排列

在以一个基本形作为原始依据的基础上，对其进行大小、色彩、方向、角度、肌理或相加、相减的图形近似变化。

3. 基本形渐变排列

将基本形的形状、大小、位置、方向、色彩在排列中做逐渐变化，如由一个形象逐渐变化为另一个形象，或色彩由明到暗渐次变化等。

4. 基本形变异排列

在构成中将小部分基本形的形状、大小、位置、方向、色彩等要素，在排列中做异化处理，以打破画面的单调、规律性，造成动感和趣味性。

5. 基本形正负交替排列

在构成设计中，表现出来的形象一般称为"图"，形象周围的空间称为"底"，这样的形象称为正形；若将形象作为"底"，而周围的空间作为"图"，则称之为负形。在基本形的排列中可以将正负形交替反转设计，从而形成意想不到的视觉效果。

6. 基本形局部群化排列

将基本形在普通排列的基础上局部变化，把零散的形根据画面的需要进行分组归纳，使一部分基本形相对集中，变换它们的位置或方向，使局部产生变异，形成集团化的形象组合，使画面结构层次趋于整体化、秩序化，以此吸引人们视觉的注意。

7. 基本形错位排列

将基本形在排列中根据需要按照一定的比例错位，如采用 1/2 基本形或 1/3 基本形等均可。对于错位较小的排列，还可以进行左右的错位，以增加图面的美观性。

8. 基本形空格排列

为了避免基本形重复排列所造成的形象密集，可以在基本形的排列中空出一部分位置，从而提高画面的空间疏密关系对比，使画面产生明朗感、节奏感。

9. 基本形自由排列

在基本形排列时采用无规律排列，基本形完全按照画面的平衡需要来排列。在自由排列中，基本形可以分离排列，也可以交叠排列。

第三节　骨骼的定义

骨骼是构成设计中纳入基本形的形式骨架，在骨骼中组织基本形是构成形态创造的重要关系元素和基本构成方法。

在平面设计中，将基本形依照一定的规律纳入、编排、组合构成的管辖形象的方式称为骨骼。骨骼是画面中隐形的线，决定着画面中形象的编排顺序，它的形式对构成形态起决定性作用，是平面构成的主要关系元素。

骨骼通常是由骨骼框架、骨骼单位、骨骼点、骨骼线四部分组成（图 3-3-1）。骨骼框架就是构成画面的边框，可以是正方形、长方形、圆形、三角形等。骨骼线是骨骼框架内的各种线段，如直线、弧线、折线等，一般情况下都是有规则的。骨骼线在框架内的各种交叉点或相交点就是骨骼点。骨骼线与骨骼点的共同作用将构成的画面分割成多个小的画面空间，这一个个小的画面空间被称为骨骼单位。

基本形和骨骼的关系极为重要，骨骼管辖基本形的编排与组合，基本形则丰富和充实形象的设计。骨骼与基本形相互依存，构成设计的总体效果。

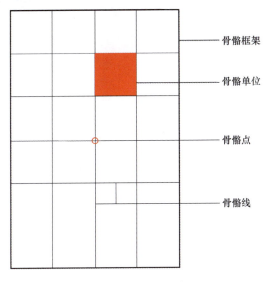

图 3-3-1　骨骼组成

第四节　骨骼的作用与分类

一、骨骼的作用

骨骼在构成设计中的作用主要表现在两个方面：一是将形象在空间或框架里做各种不同的编排，使基本形与基本形之间保持一定的顺序和必要的联系，使之成为有规律、秩序的构成；二是骨骼线将框架空间划分为大小和形状相同或不同的骨骼单位，这些骨骼单位决定了基本形在构图中相互的关系。因此，骨骼在整个构成中既起到了管辖编排形象的作用，同时也会因其不同的变化而使整体构图发生变化。

二、骨骼的分类

骨骼一般可以分为四个类型：

1. 规律性骨骼

规律性骨骼以规律的数学方式构成精确、严谨的骨骼线，基本形按照骨骼排列，能产生强烈的秩序感，常用的主要有重复、近似、渐变、发射等骨骼（图 3-4-1）。

2. 非规律性骨骼

非规律性骨骼一般没有严谨的骨骼线，构成方式比较自由，可以随意灵活安排基本形，如韵律、节奏、密集、对比等骨骼构成方式（图 3-4-2）。

图 3-4-1　规律性骨骼　学生作品　　　　图 3-4-2　非规律性骨骼　学生作品

3. 作用性骨骼

作用性骨骼是基本形彼此分成各自单位的界线，给基本形以准确的空间位置，基本形在骨骼单位内可自由改变位置、方向、正负，甚至超出骨骼线。如果超越骨骼线，基本形超出的部分被骨骼线割掉，使基本形产生变化。构成画面的规律性骨骼线不一定都表现出来，只要整体构成效果良好，可在整体构图中做灵活取舍，使基本形彼此联合，产生丰富的变化（图 3-4-3）。

4. 非作用性骨骼

非作用性骨骼给基本形以准确的位置，骨骼线只起到固定形态位置的作用，有助于基本形的排列组织，但不会影响它们的形状，也不会将空间分割为相对独立的骨骼单位。形态小于骨骼单位时，它们各自成为单独完整的形象；当形态大于骨骼单位时，形与形之间可以相互间产生联合、减缺、透叠、覆叠等现象（图 3-4-4）。

图 3-4-3　作用性骨骼　　　　　　　　　图 3-4-4　非作用性骨骼

三、骨骼的变化方法

骨骼有助于排列基本形，使之成为有规律、有秩序的构成，骨骼的不同变化会使整体构图发生变化。设计中常用的骨骼变化方法有以下四种：

1. 重复骨骼

在一定的框架内，用水平线和垂直线等距离划分出大小相等的空间单位称为重复骨骼。

2. 渐变骨骼

逐渐地移动骨骼的垂直线和水平线的编排秩序及位置即可取得渐变骨骼的构成方式。

3. 发射骨骼

发射骨骼的构成因素有两方面：一是发射点，即发射中心；二是发射线，即骨骼线。

4. 变异骨骼

在规律性的骨骼中，将部分骨骼单位在形态、大小、方向和位置等方面产生变化，从而形成变异骨骼。变异骨骼的设计形式多样，主要突出骨骼自身的变化。

第四章　平面构成的基本形式

📚 **学习目标**

（1）了解平面构成的基本形式。
（2）掌握基本形式的客观规律。
（3）加强平面造型的艺术表现能力。

📚 **素养目标**

学生提升运用理论知识的能力，认识构成的客观规律，灵活运用设计法则，不断推陈出新。

平面构成是使形象有组织、有秩序地进行排列、组合、分解，因此，它必须遵循一定的原则和设计形式。

平面构成的常见形式分为两大类，即规律性构成形式和非规律性构成形式。规律性构成形式包括重复构成、近似构成、渐变构成、发射构成和特异（突变）构成。非规律性构成形式包括对比构成、密集构成、肌理构成和空间构成。

第一节　重复构成

一、重复构成的概念

相同或近似的形象连续地、有规律地反复排列叫重复。重复构成的形式就是把视觉形象秩序化、整齐化，呈现出和谐、统一的视觉效果。

重复这种构成形式来源于生活中的重复现象，如阅兵式中的方队，服装一致、动作整齐；大型体操表演，化妆、服饰相同，动作和谐一致，表现出一种整齐的美；再如，建筑中整齐排列的窗子，室内的壁纸、天花板、瓷砖以及纺织面料。现代的商业广告也以重复为手段，例如同一张广告不断地出现在汽车站台上，反复出现，常常收到非常好的广告效应。这些重复的排列都有一个共同的特点：都由两个以上相同元素连续排列成为一个整体，有一种井然有序的感觉。

二、重复构成的形式

1. 基本形重复构成

在设计中连续不断地使用同一元素，这种构成形式就是基本形重复构成。通常分为：单体基本形重复和单元基本形重复。

单体基本形重复即在设计中连续不断地使用同一元素、一个形体反复排列。

单元基本形重复则是两个或两个以上的形体为一组进行反复排列。

重复基本形的排列方法：

① 基本形的重复排列。它是重复构成中最基本的表现形式。即同一基本形按照一定方向，连续地并置排列。特点是严谨、统一的观感，但易产生平淡、呆板的重复。

② 重复基本形正负交替排列。同一基本形在左右和上下的位置上，正负形交替变换，增强黑白对比，并产生画面的变化。

③ 重复基本形在方向上，进行横竖或上下变换位置。有些作品结合正负交替变化，使图形较上述两种构成更加丰富多样，从其效果来看，具有较强的秩序感。

④ 重复基本形的单元反复排列。这种排列方法是将基本形在方向上，按照一定的秩序形成一个单元反复排列。这种排列方法，有些图形会带有一种旋转式的动势，画面较为整齐而活泼。

2. 骨骼重复构成

在各种规律性的骨骼中，骨骼重复是最基本、最常用的一种样式（图4-1-1）。只需将不同框架内的空间依一定数据划分为形状、大小均等的骨骼单位，就会呈现出骨骼重复的样式。其中最简便、最普通、最实用的一种就属方格结构了，它是在平面上运用等距离的垂直线与同样等距离的水平线相互交叉，进行不同方向和角度变化，便可分割出形状、大小、空间等的骨骼单位来。

图4-1-1　学生作品——骨骼重复

3. 重复骨骼与重复基本形的关系

重复基本形纳入重复骨骼内，用这种表现形式构成的图形具有很强的秩序感和统一感。它的特点是骨骼线的距离相等，给基本形在方向和位置方面的交换提供了条件，可以进行多方面的变化。

① 绝对重复　指同一基本形按照事先设计好的骨骼，即构成图形的骨架和格式进行重复，在这一过程中基本形始终不变地反复使用。这种重复形式整体上表现为视觉上的统一感、节奏感、韵律感。这种形式对骨骼的设计、基本形的设计要求都非常高，要通盘考虑总体的视觉效果，只有进行不断的实践、反复的练习，才能获得较好的艺术效果。

② 相对重复　指同一基本形按照美的原则自由排列的构成形式。基本形的重复不受骨骼的限制，重复变化较为灵活，表达主题思想的指向性明确，易于简单基本形态的群化，构成新的视觉形象。例如奥运会会徽、三菱标志以及英国皇家银行标识等都是这种构成形式的经典之作。

第二节 近似构成

一、近似构成的概念

近似是具有相似之处的形态的组合构成，形态之间既统一又存在差别。近似构成是指在形状、大小、色彩、肌理等方面有着共同的特征，表现了在统一中呈现生动变化的效果。近似的程度可以大同小异，也可以小同大异，形象变化的大小可以决定视觉效果的统一与否。如人类，无论是什么种族国籍，在形状上都是近似的；但如果将范围缩小，同种族的人则较为相似，年龄相近或性别一致的，相似的程度则更大。

近似构成的特征是有相似之处的形体在寓变化于统一之中进行组合。在设计中，可以改变同一形态的动态、表现角度、色泽、质地等方法获得近似的效果，还可以采用基本形的联合、剪缺、透叠等方法来求得近似的基本形。

二、近似构成的形式

近似构成的形式主要有基本形的近似构成和骨骼的近似构成两种。

1. 基本形的近似构成

① 形状的近似构成　外形相同、内部结构不同的造型方法。比如一组外形和大小相同的表盘，但其内部指针的样式及指向完全不同［图4-2-1（a）］。

② 同种类的物象近似构成　种类相同，形状不同，有秩序地排列构成统一调和的画面。如"百寿图""百福图"等吉祥字。其字的内部结构一致，但外形各具形态，属异中有同的一类［图4-2-1（b）］。

③ 相加相减的近似构成　任选两个基本形相加相减、形象大小的变动、方向位置的变动组合，构成近似形［图4-2-1（c）］。

(a) 形状近似　　　　　　　　(b) 同种类的物象近似　　　　　　　　(c) 相加相减近似

图 4-2-1　基本形的近似构成

2. 骨骼的近似构成

骨骼单位空间不完全相同而大致相似的骨骼形式，称为骨骼的近似构成。即单元骨骼发生变化后，基本形随骨骼的变化作相应的调整而构成的新形式。由于其骨骼和基本形都发生了变化，因而该种构成的难度和自由度都增大了，同时也给设计者提供了一个较大的创意空间，能较好地培养其设计能力（图4-2-2）。

图 4-2-2　骨骼的近似构成　　学生作品

第三节　渐 变 构 成

一、渐变构成的概念

渐变构成指基本形或骨骼逐渐地、有规律地循序变动，它会产生节奏感和韵律感。这种表现形式在日常生活中极为常见（图 4-3-1），如海螺生长的结构、水纹的运动等，都是有秩序的渐变过程。

图 4-3-1　渐变构成　　学生作品

二、渐变构成的形式

渐变的形式是多方面的，形象的大小、疏密、粗细、距离、方向、位置、层次、色调、强弱都可以产生渐变的效果。

1. 基本形的渐变

即基本形的形状、大小、位置、方向、色彩逐渐变化。

① 形状渐变　由一个形象逐渐变化成为另一个形象。可以采用对一个形的压缩、削减等途径来实现一个形到另一个形的转化。一般有具象形渐变与抽象形渐变两种形式。

② 大小渐变　依据近大远小的透视原理，将基本形作大小序列的变化，给人以空间感和运动感。

③ 方向渐变　将基本形作方向、角度的序列变化，会使画面产生起伏变化，增强立体感和空间感。

④ 位置渐变　将基本形在画面中或骨骼单位内的位置作有序的变化，会使画面产生起伏的视觉效果。

⑤ 色彩渐变　基本形的色彩由明到暗或由暗到明渐次变化。

2. 骨骼的渐变

即骨骼线的位置依照数列关系逐渐地、有规律地循序变动，往往产生令人炫目的效果。

① 单元渐变　也叫一次元渐变，即仅用骨骼的水平线或垂直线作单向序列渐变。

② 双元渐变　也叫二次元渐变，即两组骨骼线同时变化。

③ 等级渐变　将骨骼做竖向或横向整齐错位移动，产生梯形变化。

④ 折线渐变　将竖的或横的骨骼线弯曲或弯折。

⑤ 联合渐变　将骨骼渐变的几种形式互相合并使用，成为较复杂的骨骼单位。

第四节　发射构成

一、发射构成的概念

发射是由有规律、有秩序的方向移动而形成的，通常具有多方面的对称和发射中心，是一种引人注目的构成图案，可产生爆炸性动感，具有强烈的视觉吸引力。

发射是一种特殊的重复，是基本形或骨骼单位环绕一个或多个中心点向外散开或向内集中。自然界四溅的水花、盛开的花朵，都属于发射的形式。发射也可以说是一种特殊的渐变，它同渐变一样，骨骼和基本形要作有序变化。但是，发射有两个显著的特征：第一，发射具有很强的聚焦，这个焦点通常位于画面的中央；第二，发射有一种深邃的空间感和光学的动感，使所有的图形向中心集中或由中心向四周扩散。

二、发射构成的形式

1. 发射骨骼的构成因素

① 发射点　即发射中心，焦点所在。一幅发射构成作品，它的发射点可以是一个也可以是多个，可以在画面内也可以在画面外，可以是大的也可以是小的，可以是动的也可以是静的。

② 发射线　即骨骼线，它有方向、线质的区别。

2. 发射骨骼的种类

① 离心式　基本形由中心向外扩散，发射点一般在画面的中心，有向外运动感，是运

用较多的一种发射形式。由于基本形不同,它有直线发射和曲线发射等不同的表现形式。直线发射就是从发射中心以直线向外发射、扩散的构成,呈现直线所具有的情感特征,其发射线使人感到强而有力。曲线发射由于发射线方向的渐次变化,能表现出曲线所具有的特征,线的变化使人感到柔和而富有变化,并且还有一种运动感。

② 向心式　基本形由四周向中心归拢,形成发射点在画面外的效果。

③ 同心式　基本形层层环绕一个中心,每层基本形的数量不断增加,形成实际上是扩大的结构、扩散的形式。

④ 多心式　基本形以多个中心为发射点,形成丰富的发射集团。这种构成效果具有明显的起伏状,空间感也很强。

离心式、向心式、同心式、多心式在实际设计中可以组合起来一起用,不同形式发射骨骼叠用,或者是不同发射骨骼与重复、渐变骨骼叠用都可以取得丰富多变的效果,且有强烈的视觉感受,但需要做到结构单纯、清晰、有序(图4-4-1)。

图 4-4-1　发射构成　　学生作品

第五节 特异构成

一、特异构成的概念

特异构成是指构成要素在有秩序的关系里，有意违反秩序，使少数个别的要素显得突出，以打破规律性。特异是在重复和渐变规律骨架或基本形中的一种特异变化。在规律中出现轻微差异或局部突破，而产生几个不规则的基本形和变异骨架，但同时又保持其规律，消除不规则的单调感，造成动感，增加趣味。特异是相对的，是在保证整体规律的情况下，小部分与整体秩序不和，但又与规律不失联系。特异的现象在自然形态中也是普遍存在的，如"万绿丛中一点红""鹤立鸡群"都是一种特异现象（图4-5-1）。

图4-5-1　特异构成　　学生作品

二、特异构成的形式

① 形状的特异　在众多形状一致的基本形中，有少数具有变化的基本形，它与其他形象的关系是既有一定的联系，又有一定的对比。

② 大小的特异　在众多形状和大小重复的基本形中，如有较大或较小的基本形出现，就可以形成大小的特异。但要注意大小变化不要太悬殊或太接近。

③ 位置的特异　当所有基本形都依照秩序安排在一个个固定空间位置时，却有个别不固定的形象打破平衡的格局，出现拥挤、空白或错位现象。

④ 色彩的特异　在基本形排列的大小、形状、位置、方向都一样的基础上，在色彩上进行变化来形成色彩突变的视觉效果。

⑤ 方向的特异　大多数基本形在方向上一致排列，出现小部分方向有所变化。这种特

异方式要求基本形方向较明确,否则形成的方向特异效果不明显。

⑥ 肌理的特异　在相同的肌理中,有不同的肌理形象或元素出现。注意特异肌理与其他形象肌理的差异,如果画面只运用肌理特异,肌理上的差异一定要明显,如结合其他特异手段,肌理特异处理可结合画面需要来处理。

第六节　对比构成

一、对比构成的概念

形象与形象之间、形象本身各部分之间表现出的显著差异,就是对比。对比是一种自由构成的形式,它不以骨骼线为限制,是依据形态本身的大小、疏密、虚实、形状、色彩和肌理等方面的对比而构成的(图4-6-1)。协调是求近似,而对比是对照差异。自然界中的冷暖、干湿、黑白都属于一种对比,对比的前提必须有一个对比的参照,比如说某人个子高,也是相对于其他比其个子矮的人而言的。因此,对比是相对的,可以说任何物体都存在着对比的关系。

图 4-6-1　对比构成　　学生作品

对比有程度之分:轻微的对比趋向调和;强烈的对比能形成视觉的张力,给人一种鲜明强烈、清晰之感。对比能形成视觉上的张力,给人一种明朗、肯定、强烈、清晰的感觉。在一幅构成设计中,对比太多则杂乱,须保持一定的均衡。

二、对比构成的形式

① 形状对比　指构成元素之间在形态上的差异,如简与繁、角与圆、曲与直、虚与实、具象与抽象等。完全不同的形状,固然会产生对比,但应注意整体统一。

② 大小对比　指构成元素之间在形态的大小上相差悬殊形成的对比。由此形成对某一构成元素视觉上的强调，使得主次关系明确，重点突出。同一形状的大小，其对比会更明显。

③ 色彩对比　泛指黑、白、灰三种色调的对比，恰当地采用黑、白、灰对比能使画面产生丰富的变化。

④ 方向对比　指相反的方向或是成直角的方向。要注意方向变动不宜过多，避免产生凌乱感，要有主导方向或汇聚中心。

⑤ 位置对比　指构成元素在画面中的位置的上下、左右不同而在处理时发生对比，要注意画面的平衡关系。

⑥ 肌理对比　指不同材质表面纹理之对比，如粗细、光滑度、纹理的凹凸等不同所产生的对比。

⑦ 空间对比　指平面中基本形的正与负、虚与实、黑与白所产生的对比。

⑧ 重心对比　指由于重心不同而引起的稳定、不稳定、轻重感不同所产生的对比。

第七节　肌 理 构 成

一、肌理构成的概念

肌理是指物体表面纹理。"肌"是皮肤，"理"是纹理、质感、质地。不同的质有不同的物理性，因而也就有不同的肌理形态，如干与湿、平滑与粗糙、软与硬等。

肌理效果的应用历史久远，早在新石器时代，陶器就采用压印法，在器物的表面形成绳纹纹理进行装饰；汉代的画像砖和瓦当上也有草绳纹样的出现；宋代瓷器中，窑变所形成的裂纹；书法中的飞白，这些都说明了人们对于不同肌理形态和对不同材质的认识和利用。

二、肌理的形成

肌理一般分为视觉肌理与触觉肌理。

1. 视觉肌理

视觉肌理是对物体表面特征的认识，一般用眼睛看，而不是用手触摸的肌理。形和色，是构成视觉肌理的重要因素。

肌理的表现形式是多样的，如：

① 绘写　用笔进行自由绘写或规律绘写，直接就可以造成肌理效果。

② 拓印　将凹凸不平的物体表面着色，将纸覆盖其上，然后均匀地挤压，纹样印在纸上构成肌理的效果。

③ 熏炙法　用火焰熏炙法，使纸的表面产生一种自然纹理。

④ 自流　将油漆或油画颜料滴入水中，以纸吸入；也可将颜料滴在较光滑的纸上，使颜料自由流淌或用气吹，形成自然纹理。

⑤ 印刷或自印　用丝网版、石版、铜版、木版等效果综合制作。

⑥ 拼贴　将各种平面材料通过分割，组合在一张纸面上。

2. 触觉肌理

用手抚摸有凹凸感的肌理为触觉肌理。光滑的肌理，能给人以细腻、滑润的手感，反

之则不然。例如，玻璃、金属等坚硬的肌理形态能给人冷峻的感觉；岩石、木质的肌理能给人淳朴、亲切的感觉。

肌理按其形成的方式不同分为自然肌理和创造肌理两大类。

自然肌理就是自然形成的现实纹理，如木、石等没有加工所形成的肌理。

创造肌理是由人工造就的现实纹理，即原有材料的表面经过加工改造，与原来触觉不一样的一种肌理形式。通过雕刻、压揉、烤烙等工艺，再进行排列组合而形成。

肌理在产品设计、平面设计、织物设计、建筑设计中，是不可缺少的因素。肌理应用恰当，可以使设计很具魅力。另外，肌理的构成形式可以与重复、渐变、发射、特异、对比等形式综合运用（图4-7-1）。

图 4-7-1　肌理构成　　学生作品

第八节　密集构成

一、密集构成的概念

密集是指比较自由的构成形式。在密集构成中，基本形在图中可以自由散布，有疏有密，最疏或最密的地方常常成为整个设计的视觉焦点，在图画中造成一种视觉上的张力，像磁场一样，并有节奏感。密集也是一种对比的情况，它是利用基本形数量和排列的不同，产生疏密、虚实、松紧的对比效果（图4-8-1）。

二、密集的类型

1. 趋向点的密集

将一个或两个以上的点散放在框架之内作为骨骼点，使它们成为众多基本形得以聚拢的出发点或归结点，并依托这些点形成不同的运动方式。

① 单一密集式　所有基本形趋向一个焦点，但为避免形式上的单调乏味，首先应该注意焦点不可居中、不可偏下，可采用两种以下的近似基本形断断续续地迫向焦点，越接近焦点基本形越密，越远离焦点的地方应越稀疏。同时还应注意聚合力的适度平衡，不可偏重一侧。

图 4-8-1　密集构成　　学生作品

② 复合密集式　众多基本形分散趋向不同的焦点。为了避免平均分配，应将主要的聚拢点放在视觉中心区域，并适当加强它的聚合力，依次减弱其他焦点的聚合力，以达到轻重有序、主次分明的设计目的。

2. 趋向线的密集

将一条或两条以上的弧线作为骨骼线，分别置于框架内的不同方向，使其成为众多基本形趋从的起跑线或终结线，依托这些线也会形成不同的运动方式。

① 并列密集式　将预设的骨骼线顺向并列，使所有的基本形分别趋向不同的线段。但这些线段应采取曲直不一、长短不齐的顺向并列，以免形成呆板的队列式秩序。

② 纵横密集式　将骨骼线纵横曲折地摆在框架之内，使基本形产生方向不一、趋向不齐的运动变化。

③ 交叉密集式　将骨骼进行不同方向的交叉或连接，使框架中既有骨骼线又有骨骼点，从而使多数基本形趋向主要位置上的交叉部位，形成相对有次序的组织排列关系。

3. 趋向面的密集

将点线形式的简单面放置在框架中，使众多基本形依托这些面的边缘聚拢在一起，形成较为复杂的运动方式。

① 同类密集式　在两种近似的众多小基本形中，将每一种形放大一个，驱使众多小基本形向自己同类的形状聚拢。

② 异类密集式　众多小基本形向异于自身形状的大基本形聚拢，以表现正负两极中相吸相斥的变化。

4. 自由的密集

既没有规律，又没有明显的点、线、面的引力中心，而是根据意向中的节奏、韵律趋势做疏密有致的变化。在构成时不考虑点、线、面的集合趋势，运用美的形式法则灵活编排基本形的疏密关系，形成密集构成。

5. 规范的密集

将密集的简单基本形放置在渐变、发射等骨骼之中，使基本形借助规范的骨骼点位，形成有秩序的聚拢。

① 渐变密集式　将大小适中的基本形放置在疏密渐变的规律性骨骼单位之中，随着骨骼单位的不断放大或缩小，使形象出现鲜明的聚散变化。

② 发射密集式　将简单的密集式放置在网状的发射骨骼单位之中，使画面形成层层有序的聚合之势。

第九节　空间构成

一、空间构成的概念

空间是物质存在的一种客观形式。一般所说的空间概念，指长、宽、高的立体空间，也称三维空间。这种空间形态属物理空间，主要指通过平面中的形给人以空间的感觉，是一种虚幻的假象，其本质上仍然是平面的（图4-9-1）。

图4-9-1　空间构成　　学生作品

平面构成中的空间形式，是就人的视觉而言的，它具有平面性、幻觉性、矛盾性。

① 平面性　即二元次空间，是平面空间中存在的形式，由长与宽两种元素构成。形的正负、重叠、透叠等，实际上就是简单的平面构成。

② 幻觉性　指平面中的立体感，由几个面组合而得到的高、宽、深三元次的空间感觉。

③ 矛盾性　矛盾空间实际上是一种错觉空间、幻觉空间，但是在构成形式上它与前面讲的幻觉空间又有所区别。矛盾空间是在实际空间中不可能存在的空间形式，它是以三元次空间透视中视平线的灭点、视点变动所构成的特例的不合理的空间。这种独特的空间形式往往能够产生新的意想不到的视觉效果。

二、平面上形成空间的因素

人们对于形体的空间感觉，是视野中许多形态相互作用的结果。当视野中有人们熟悉的形体和关系时，就很容易对距离和空间作出判断，空间的形成必须要有相对应的形体作为参照。依据这一原理，就可以在平面中制造具有纵深感的三维空间。

① 重叠空间　两个形体相重叠时，就会产生前后的感觉，这也就是平面的深度感，是感知形体空间最明显的一种启示。

② 大小空间　由于透视的原因，相同的物体在视觉中会产生近大远小的变化，根据这一现象，在平面中就会产生大形在前、小形在后的空间关系。

③ 倾斜空间　由于基本形的倾斜或排列的变化在人的视觉中会产生一种空间旋转的效果，所以倾斜也会给人一种空间深度感。

④ 曲面空间　弯曲本身具有起伏变化，因此平面形象的弯曲，就会产生有深度的幻觉，从而造成空间感。

⑤ 投影空间　投影本身就是空间感的一种反映。

⑥ 交错空间　两个相互交叉的面，产生前后关系，因此，二维由于交叉转为了三维空间。

第五章　平面构成的应用

📚 **学习目标**

熟练使用各种平面构成的设计方法，进行主题性作品设计。

📚 **素养目标**

学生具有理论联系实际的能力以及创新应用能力，养成独立思考的学习习惯。

平面构成设计在对造型基础要素（点、线、面）进行分解与组合的过程中，根据形式美法则，归纳出了多种构成形式，如重复构成、渐变构成、近似构成、发射构成、特异构成、对比构成、肌理构成、密集构成、空间构成等。设计师需根据设计主题及设计要求灵活运用这些造型元素进行合理的组织编排，使其呈现出一定的形式，体现产品特色，满足大众的审美需求。一件成功的设计作品，往往需要运用多种构成方法，只有熟练掌握了平面构成的设计原则与设计手法，才能更加灵活地应用于设计实践中，创造出高水平的艺术作品。这需要在理论学习的基础上不断地进行设计训练，逐步提升设计水平。

平面构成在设计中的应用范围较广，在绘画、摄影、标志、海报、包装、服装、景观等领域均有应用。

第一节　包装类设计

产品包装凸显产品特点，能激发消费者购买欲望。因此，好的产品包装设计不仅要美观，而且要符合市场需求，精准定位。产品包装的造型、色彩和材料是传递产品信息的重要途径，其中，包装中的图形和文字造型设计的构成关系是决定产品是否具有吸引力的关键（图 5-1-1）。在超市挑选所需物品时，除了比较价格和功能外，消费者常会因为产品

图 5-1-1　产品包装

的包装而产生购买欲望。同时，产品包装还对商品起到了一定的保护作用，保护商品在运输过程中不易损坏、易于存储和搬运等（图 5-1-2、图 5-1-3）。

图 5-1-2　塞尔维亚肥皂和礼品包装示例

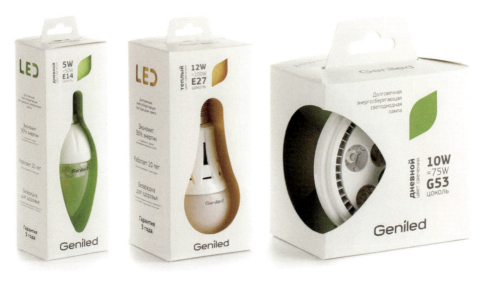

图 5-1-3　Geniled 灯泡包装

第二节　平面海报类设计

平面海报设计中的图形、文字以及版式设计是传达信息的重要元素。在进行海报设计时需结合形态、结构、位置、方向和视觉流程等因素进行综合考虑，以便清晰地传达海报信息，形成具有核心视觉元素的感知效果（图 5-2-1）。

点、线、面是海报设计中的基本要素。设计中要合理运用点、线、面等要素，遵循平面构成的基本设计法则。在海报设计中通常需要综合运用点、线、面这三种基本要素进行设计，也有些海报是以其中一种设计要素为主，通过大小、形状、色彩、肌理、疏密、方向等的变化形成不同的节奏和韵律，带来强有力的视觉冲击力（图 5-2-2）。

第五章　平面构成的应用

图 5-2-1　北京冬奥会、冬残奥会宣传海报

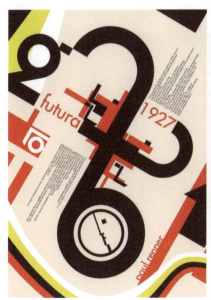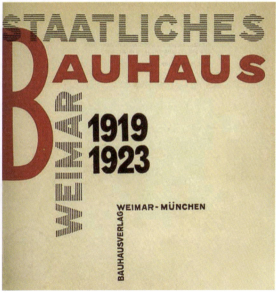

图 5-2-2　包豪斯风格海报

第三节　标志设计

标志，又称标识、LOGO，一般应用于品牌形象的表达，具有较强的识别性，常用单纯的形象、文字、图形等内容来传达信息。

标志设计是将点、线、面等基本要素组成设计的基本形，运用重复构成、渐变构成、发射构成等设计手法进行有效组织，结合色彩，形成具有较强视觉冲击的效果，以达到信息传递的作用。标志是企业的名片，设计时要考虑其功能性、显著性、独特性、持久性，常用的表现手法有文字标志、图形标志、图文组合标志（图 5-3-1 ～图 5-3-3）。但无论采用哪种表现形式，标志设计一定是要能够达到引起受众兴趣、便于记忆、易于传播等目的，使受众在看到标志的同时，能够自然而然地产生联想，从而对企业产生认同感。

图 5-3-1　文字标志

图 5-3-2　图文组合标志

图 5-3-3　图形标志

第四节　环境景观类设计

平面构成中的点、线、面是二维空间里的元素表达。在生活中，人们所见到或感知的每一种形体都可以简化为这些要素中的一种或几种的结合。因此，在环境景观设计中，也可以利用点、线、面等视觉元素形成实体空间的基本要素形象，以增强空间表现力、强化视觉效果，形成具有吸引力的空间环境。

合理利用平面构成的设计要素，有利于创造出更加富有内涵的环境景观，这一点在很多优秀的设计作品中都有所体现。如运用点的积聚性及焦点特性，可以创造环境的空间美感和主题意境；利用线的方向感在视觉构成中可以发挥引导性的作用，在环境设计中营造出节奏和律动美（图 5-4-1～图 5-4-3）。

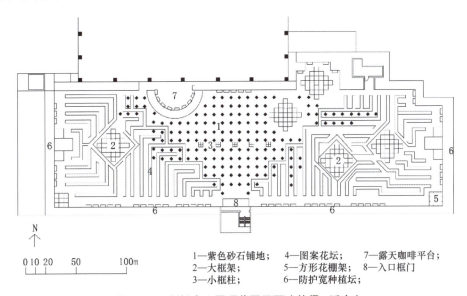

1—紫色砂石铺地；　4—图案花坛；　7—露天咖啡平台；
2—大框架；　　　　5—方形花棚架；　8—入口框门
3—小框柱；　　　　6—防护宽种植坛；

图 5-4-1　剑桥中心屋顶花园平面（彼得·沃克）

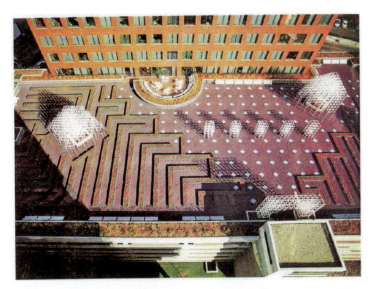

图 5-4-2　剑桥中心屋顶花园鸟瞰（彼得·沃克）

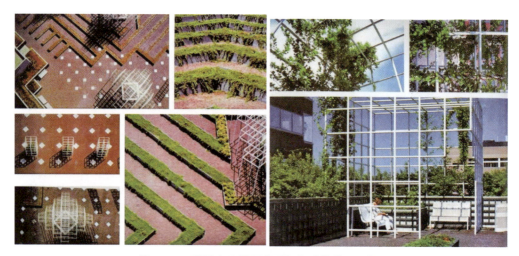

图 5-4-3 剑桥中心屋顶花园细部(彼得·沃克)

第二篇

色彩构成

第六章　色彩构成的基础知识

学习目标

（1）了解和熟悉生活及设计中的色彩，学会关注身边的色彩。
（2）掌握调色工具的使用方法。
（3）了解色彩颜料的性能和调配方法，熟练绘制色相环。

素养目标

学生提高观察能力，了解个人的色彩偏好，逐渐养成固定的色彩习惯，形成独有的设计风格。

第一节　色彩构成简述

一、色彩的产生

人们为什么能够看到色彩？因为有光的存在，所以人们才能看到五彩斑斓的世界。在漆黑的深夜，没有光的房间，人们看不到任何东西，也无法感知任何色彩。当黎明的曙光从东方升起，人们从睡梦中醒来，周围的色彩也由昏暗单调逐渐变得明亮丰富。

因此，色彩是因为光的存在才能被人们看见，没有光的地方就没有色彩。

17世纪英国物理学家牛顿曾用三棱镜将日光分解出七色光谱（图6-1-1），证明了白色的可见光是由波长不同的七种色光所组成的，而当这些不同波长的色光照射到物体上时，由于物体的不同物理特征，它吸收、透视不同部分波长的光，而反射另一部分波长的光，被反射的光通过刺激眼睛内的视觉感色细胞，经过视觉神经输送到大脑，最终形成人对光的感受，即色彩。

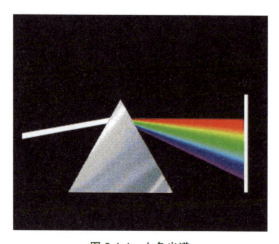

图6-1-1　七色光谱

视觉颜色感觉是多重因素所产生的结果，其具体包括光源色的作用、环境色影响、物体固有色的视觉经验。

1. 光源色

由各种光源发出的光，由于光波的长短、强弱、比例性质的不同形成了不同的色光，称为光源色（图 6-1-2）。

图 6-1-2　光源色

不同的光源会导致物体产生不同的色彩。如一个石膏像由红色光投射，其受光部位会呈现红色；如果改投蓝光，那么它的受光部位会呈现蓝色。由此可见，相同的景物在不同光源下会呈现不同的视觉色彩。光源色的色相是影响景物色相的重要原因。那些从事舞台美术的工作者就是利用改变光源色的原理，在相同的环境里，营造出不同的时间氛围，创造出变幻莫测的艺术效果。

2. 环境色

环境色也叫"条件色"。自然界中任何事物和现象都不是孤立存在的，一切物体色均受到周围环境不同程度的影响。由于光的照射，物体周围环境的色彩作用到物体上引起物体色彩的变化，这些周围环境色彩被称为环境色（图 6-1-3）。

图 6-1-3　环境色

环境色主要反映在物体的暗面，环境色的影响存在着一定的规律性。光源越强，反映在物体上的环境色越强烈；物体之间的距离越近，环境色越强烈；物体表面质地越细腻，反映环境色的力度越大。另外，环境色的反映程度与物体色彩的鲜艳度也有关系。例如，把一只红苹果放在一块灰衬布上，苹果影响衬布的程度就比较强，如果把一只土豆也放在这块灰衬布上，这种影响就弱得多。也就是说，色彩越鲜艳，影响环境的力度就越大。

3. 固有色

固有色是物体本身所呈现的色彩。因为每一物体对各种波长的光都具有选择性吸收、反射与透射的特殊属性，所以在相同的条件下具有相对不变的色彩差别，称之为固有色（图 6-1-4）。

图 6-1-4　固有色

每一种物体都有它自身的固有色。习惯上把白色阳光下物体呈现出来的色彩效果视为固有色。它并不是一个非常准确的概念，因为物体本身并不存在恒定的色彩。但固有色作为一种习以为常的称谓，便于人们对物体的色彩进行比较、观察、分析和研究。例如，草地、苹果等。

二、色彩构成的定义

色彩构成，即色彩的相互作用，是将两种以上的色彩，按照一定的原则重新组合、搭配，构成新的、符合某一特定群体审美心理的关系活动；是从人对色彩的知觉和心理感觉出发，用科学分析的方法，把复杂的色彩现象还原为基本要素，利用色彩在空间、量与质上的可变幻性，按照一定的规律去组合各构成要素之间的相互关系，再创造出新的色彩效果的过程。色彩不能脱离形体、空间、位置、面积、肌理等而独立存在。色彩构成是艺术设计的基础理论之一，它与平面构成及立体构成有着不可分割的关系（图 6-1-5）。

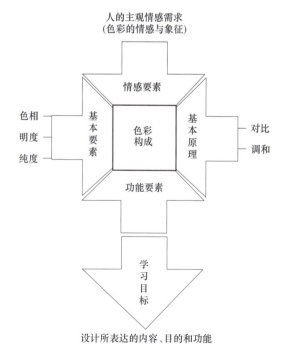

图 6-1-5　色彩构成知识结构图

第二节 色彩的作用

一、色彩在生活中的重要作用

色彩在人们日常的衣、食、住、行、用中所起的作用是显而易见的，人们自己平时形容生活千变万化、丰富多彩、有声有色，这与色彩是分不开的。研究表明，一个正常人从外界所接受的90%以上的信息，是由视觉器官输入大脑的，来自外界的一切视觉形象，如物体的形状、空间、位置的变化的界限和区别都是通过色彩和明暗关系得到反映的，而视觉的第一印象往往是对色彩的感觉。例如，一般在人群中较突出、易被一眼看到的是一些穿着鲜艳色彩服装的人；孩子玩玩具时，总是先去抓那些色彩鲜艳、亮丽的，都是因为色彩对眼睛的刺激是最强烈的。因此也可以说生活是绝对离不开色彩的。

人们长期生活在色彩环境中，对色彩产生了浓厚的兴趣，并产生了色彩的审美意识。因此，自古人们就以美术、宗教、文学、哲学、音乐以及诗歌等形式，用直接或间接的方法来歌颂色彩的美感以及色彩的哲理作用。在建筑、雕塑、绘画、工艺等领域都能直观地表现出色彩的美感，这是人们欣赏色彩美的直接手段。

因此，对色彩的兴趣引导人们有了色彩的审美意识，使人们学会了用色彩装饰美化生活，必须先具有色彩的审美意识才可能用色彩美化生活（图6-2-1）。审美意识是装饰美化生活的前提因素。

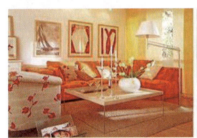

图6-2-1　生活中的色彩

二、色彩在设计中的重要作用

随着精神生活和物质生活水平的不断提高，人们不仅追求色彩应用的美化，同时更注重色彩应用的科学化，色彩艺术成为人们生活的重要组成部分，色彩科学也渗透到人们生产、生活的各个领域。人们越来越追求色彩的美感，色彩美已成为人们在精神和物质上的一种享受。艺术家们在设计作品时也运用色彩赋予其特定的情感和内涵。

色彩在作为造物活动的工艺美术设计中，它与造型、纹样、材料、加工等许多因素一样，是设计的主要内容之一，有着十分重要的位置。有物就有色，设计本身就包括了色彩设计，它常常具有先声夺人的力量。如纤维图案设计（纺织品图案设计），包括地毯、花布、床单、枕巾等，就有"远看色彩近看花""七分颜色三分花"之说，强调色彩设计的重要位置；再如，一个完整的室内设计，首先映入眼帘的也是色调，同样也是强调色彩在设计中的重要位置。通过以上这两个案例，可以看出，色彩在设计中有着双重作用，强调实用与审美的统一。

1. 色彩的装饰与美化

色彩的装饰可分为两类：

一是有具象图形与造型的设计，如包装装潢、书籍装帧、装饰艺术、丝绸图案、儿童玩具等。利用色彩来表现特定的主题形象，以产生各不相同的情景与气氛。在这些设计中，色彩更多的是与内容紧密联系的，但同一设计又可以有各不相同的色彩方案，特定的色彩与形象之间既有某种内在的联系，又可以是一种丰富而广阔的默契。

二是无具象形的装饰与设计，如家具、灯具、机械产品、家用电器、交通工具、环境设计等（图 6-2-2）。色彩在这些设计中除了满足特殊的功能需要外，所起的作用就是美目提神，使人们感受到视觉的愉悦，发挥色彩特有的魅力。这类设计虽无表面的物象限定，但在无形之中更受到视觉生理感受与心理效应的要求，是一种自由的束缚。

二者在表现的形式规律上都是出于视觉艺术的共同要求，即加强形象，渲染气氛。

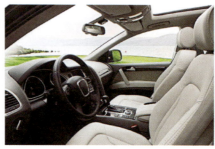

图 6-2-2　色彩设计的应用

2. 色彩的实用性功能

设计色彩的装饰性是有限度的。被设计物品的实用性，使得任何一块颜色在产生装饰性的同时又带来一定的功能性效应，这是由色彩极易引起联想、象征性作用及人机关系、人环关系的制约所决定的。因此，从实用功能出发是设计色彩的一条重要的基本原则，它所形成的某些功能性色彩特点往往成为产品视觉效应的因素。

（1）调节性

因为色彩有引起联想、启发想象及象征作用，所以应通过色彩的设计调节人与物的关系，从而改善人与环境的关系，如消除不良刺激，使人们得到安全感，提高舒适感，提高工作效率。相反，不适当的色彩设计，不利于人与物间关系的形成，可能还会产生疑惑不解及沉闷的情绪。如汽车驾驶室内的色彩，应选择低明度、低纯度、弱对比（局部和显示仪表部分可用较强明度对比）、无反光、无干扰的色彩，以利长时间的安全驾驶。又如设计各类电子操纵系统、计算机系统或航天器的工作机房时，考虑到人们长期单调、紧张的工作状况，除了注意光照反射和视觉卫生方面的因素外，还必须设计一些模拟自然环境色彩的效果，以达到人的一定程度的生理效应上的平衡与补偿。再如室内设计中的卧室、客厅的色彩考虑，也应照顾到能有助于消除疲劳、达到舒适温馨的休息环境的要求，以调节人的生理与精神状态。

（2）标志性

许多产品与企业采用相对固定不变的色彩来装饰、表达产品及企业有关的一切方面。标志、办公用品、工作设备、建筑、交通工具、服装、礼品等都采用同一色彩，通过它的反复出现加以深入的印象。如美国的"可口可乐"，其包装、塑料、玻璃与易拉罐都采用相同的红白两色。又如日本"资生堂"化妆品的标志色是紫色，即使是销售处的职员也穿着同样的紫色制服。标志性色彩是"企业形象统一设计"完整宣传体系的有效组成部分，利用色彩向各个领域的渗透力进行一种全方位的视觉扩张。在信息时代，这种整体的带有计划性的色彩信息流式的传播，有利于新的企业、产品进入市场与社会而为人们所认识与接受，老产品与企业则加深在人们心目中的印象，使之达到根深蒂固的境地。

（3）专用性

专用性是色彩标志的一种特殊形式，用颜色表示某种职业、物象特征的含义与用途。如邮政业的绿色、医疗工作及医护人员的白色、消防车的红色与表示危险品运输中的黄色等。这些色彩及物象一旦在公共视觉中出现，立即会起到提醒、引起注意的作用，从而产生相应的效应。有多种色彩的专用性已跨越了国家与民族的界限，为国际社会所共用。

（4）识别性

在一定的视觉范围内，不同性质的物体用不同的色彩加以区分，使人一目了然，可以避免因颜色的单一或混乱而造成误会与损耗。如地图的设计，用不同的颜色表示不同的国家与地区，表示海洋、平原、陆地、山脉及它们的高度与深度，其带来的视觉清晰的辨识效果是单色所不可企及的。又如电话交换机内的电缆由几百根电线组成，用不同的色彩区分不同的性质与用途，使工作人员在检修时比全部单一颜色的线路提高效率数倍。交通管理中的红灯停、绿灯行则是人所共知的识别性色彩范例。色彩学家们认为，色彩的这种"表情"作用是任何图形效果无法达到与不可比拟的。

（5）保护性

一定的色彩材料，对特定的产品能够起到某种保护作用。如绿、黄、褐色交织的迷彩服，能使军事人员伪装自己，与丛林沙漠、山野等自然环境在色彩上连为一体，这是利用了色彩同化的错视效应的结果。深暗颜色的玻璃瓶，能使啤酒与某些医药制品减缓质变的时间，光色吸收与反射的物理性光学功能在这儿起了作用。黑色的包装纸，用以保证感光材料不被曝光。色彩的保护性是较为直接地利用了色彩的视觉生理与光色反射等科学性能。

第三节　色立体

一、色立体的概念

色立体是以三维空间方式揭示色彩三要素及其变化规律的立体色彩模型，其基本结构近似于地球仪。

18世纪开始，欧洲色彩学家试图以客观的分类法把色彩变化"标准化"，从而找出可以灵活转换的配色处方，以使色彩和谐配置达到"科学化"。这种尝试起初是两度的，即色相环，如伊顿色相环（图6-3-1）。色相虽可以表达多种色彩关系，反映一定的色彩规律，

但还不能把色彩三要素（色相、明度、纯度）之间的关系得以充分反映，于是才逐渐形成具有三度关系的立体模型，即所谓的色立体。

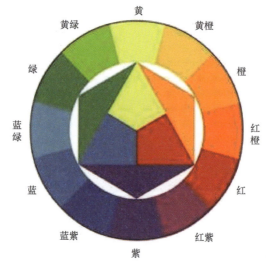

图 6-3-1　伊顿色相环

色立体是立体式的能体现色彩三要素变化规律的色标模型，它借助于三维空间来表示色相、明度、纯度的概念。其基本结构近似于地球仪，它以黑白灰等无彩色的明度序列组成中轴，白色为中轴的"北极"，黑色为"南极"，球心则为正灰；以色相环组成"赤道"，南半球为深色系，北半球为浅色系，球表面是纯色以及由纯色加白、加黑形成的清色系，球内部则是含灰的浊色系。球体纵轴方向为明度系列，横轴方向为纯度系列，中心轴一侧的纵剖面为等色相面。在色球上，纬度平面标示出各色相在同明度时的纯度变化，纬度剖面则标示出一对补色间的不同明度与纯度变化。

具有代表性的色立体有：美国色彩学家、美术家孟赛尔创立的孟赛尔色立体（图 6-3-2），德国科学家、色彩学家、诺贝尔奖获得者奥斯特瓦德创立的奥斯特瓦德色立体（图 6-3-3）和日本 PCCS（Practical Color Coordinate System）色立体（图 6-3-4）。

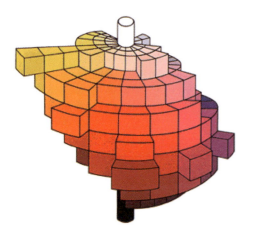

图 6-3-2　孟赛尔色立体

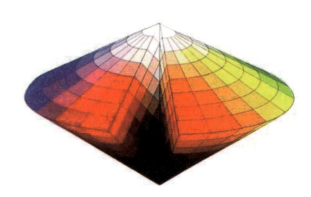

图 6-3-3　奥斯特瓦德色立体

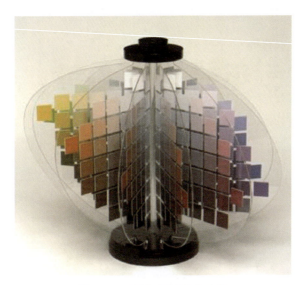

图 6-3-4　日本 PCCS 色立体

二、色立体的作用

色立体的作用主要在于，首先它为设计者提供了成百上千块按次序排列的颜色标样，提供了丰富的"色彩词汇"，有利于设计者开拓思路；其次，色立体中色彩按严密的色相秩序、纯度秩序、明度秩序排列，形象地阐明了色彩三要素的相互关系，有助于色彩的分类，有助于对色彩对比调和规律的探索、理解与应用，可以科学地提供色彩调和的配方；最后，它建立了标准化色谱，有利于色彩的使用与管理，有利于色彩标准的统一。

色立体的色谱只能用已有色料制作，色料受生产技术限制，不可能印刷出所有的颜色，也不可能得到完全相同的色彩效果。在色彩设计实践中，色立体的应用理论也是不完整的。它的色谱只能作配色工具，只是一种手段。有"公式"，但很少有人"遵守"，因为色彩的效果除了用色本身的对比调和之外牵涉的因素还很多，诸如色块的面积、构图、形象的寓意，色彩的视觉错觉等许多方面，并不是几种简单组合所能奏效的。所以，科学工具的使用不能完全代替艺术创作者的设计与创造。

第七章　色彩的基本原理

📚 **学习目标**

（1）熟悉色彩的分类、属性等基本原理。
（2）了解和掌握色相、明度、纯度推移的方法。

📚 **素养目标**

学生掌握色彩调配的基本能力，培养动手能力和严谨细致的态度。

第一节　色彩的分类与色彩模式

一、色彩分类

人们通常习惯将色彩分为无彩色和有彩色两大类。

从视知觉角度来讲，没有色彩感的颜色，黑色、白色、灰色，这些色叫做无彩色，也称中性色。

除无彩色系以外的所有色，不论其灰暗、明艳程度如何，都属于有彩色系。而现实中不存在纯粹的无彩色，用颜料做出的"黑"或"白"色，严格地讲也是有彩色，无彩色属于有彩色体系的一部分，二者构成了相互区别而又不可分割的完整体系。

其中，有彩色又包括原色、间色和复色。

原色是色彩中不能再分解的基本色彩。原色能合成其他色，而其他色不能还原出原色。原色只有三种，色光三原色为红、绿、蓝（图7-1-1），色料三原色为红、黄、蓝（图7-1-2）。色光三原色可以合成出所有色彩，同时相加得白色光。色料三原色从理论上讲可以调配出其他任何色彩，而同时相加得黑色。因为常用的颜料中除了色素外还含有其他化学成分，所以两种以上的颜料相调和，纯度就受影响，调和的色种越多就越不纯，也越不鲜明，色料三原色相加只能得到一种黑浊色，而且是纯黑色。

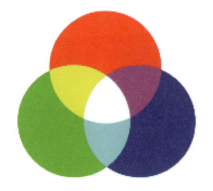

图 7-1-1　色光三原色

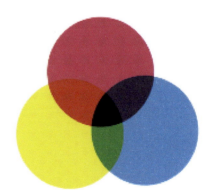

图 7-1-2　色料三原色

间色是指由两个原色等量混合形成的色彩。间色也只有三种：色光三间色为品红、黄、青，有些彩色摄影书上称为"补色"，是指色环上的互补关系。颜料三间色即橙、绿、紫，也称第二次色。必须指出的是，色光三间色恰好是颜料的三原色，其关键在于黄色色光的黄色由红、绿二原色光相加而得，而颜料的黄色是原色之一。这种交错关系构成了色光、颜料与色彩视觉的复杂联系，也构成了色彩原理与规律的丰富内容。

复色是指颜料的两个间色或一种原色和其对应的间色（红与绿、黄与紫、蓝与橙）相混合得到的色彩，亦称第三次色。复色中必然包含了所有的原色成分，只是各原色间的比例不等，从而形成了不同的红灰、黄灰、绿灰等灰调色，所以纯度较低。复色是很多的，但多数较暗灰，而且如果调得不好，会显得很脏。

二、色彩模式

在数字艺术图形设计软件中，会有色彩模式的设定，其中常用的包括 RGB 色彩模式与 CMYK 色彩模式（图 7-1-3）。

RGB 就是红（Red）、绿（Green）、蓝（Blue）三个英文单词的缩写，也就是色光三原色红、绿、蓝的代称。该色彩模式主要用在电视监视器、计算机显示器和投影仪上的显示。

图 7-1-3　RGB 与 CMYK 色彩模式

CMYK 是青（Cyan）、品红（Magenta）、黄（Yellow）、黑（Black）四个英文单词的缩写，也就是色料三原色红、黄、蓝加上黑色的代称。该模式是印刷模式，主要用于印前设计和彩色打印输出的设计。

第二节　色彩属性

人们生活中看到的色彩世界千差万别，几乎没有相同的，只要注意观察就能辨别出许多不同的色彩，这些色彩都具有色相、明度和纯度三种性质，它们是任何色彩的基本构成要素，也是区别不同颜色的标准，常被称为色彩的三要素。

一、色相

色相即每种色彩的相貌、名称，指不同波长的光带给人的不同色彩感受（图 7-2-1）。红、橙、黄、绿、青、蓝、紫每种名字代表一类具体的色相，它们之间的差别属于色相差别。

色相是区别色彩的主要依据，是色彩的最大特征。

图 7-2-1　色彩的色相

二、明度

明度是指色彩的明暗程度，也称为颜色的亮度或深浅度（图 7-2-2）。谈到明度，我们可以从前面讲到的无彩色入手，便于理解。在黑、白、灰这些无彩色中，我们把黑和白作为明度的两极，白色最亮，明度最高；黑色最暗，明度最低。而在黑白之间等分出若干个灰色，就形成了灰度系列。靠近白端为高明度色，靠近黑端为低明度色，中间部分为中明度色。

有彩色的明度色则分为两个方面：一是指同类色相的明度差异，同为一类色相，例如红色，还能分出橘红、玫红、大红、深红等不同色相的颜色，而由于构成它们色彩的配比不同也会形成不同的明度变化；二是指不同色相的明度差异，在各色相之间，同样的纯度，黄色的明度最高，紫色的明度最低，红色、绿色的明度居中。

图 7-2-2　色彩的明度

三、纯度

纯度又称色度、饱和度或彩度，是指色彩的鲜艳或浑浊程度。即各色彩中包含的单种标准色的成分的多少（图 7-2-3）。

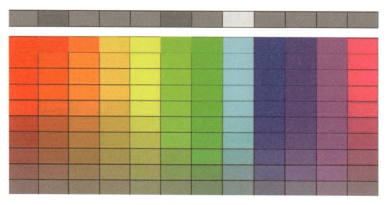

图 7-2-3　色彩的纯度

可见光谱中的各种单色光为极限纯度，是最纯的颜色。当在一种色彩中加入黑、白、灰以及其他色彩时，纯度自然会降低。

色彩的色相、明度、纯度都是人们在观察色彩时的视觉心理量，是人们的主观色彩感觉。这三个属性在某种意义上是相互独立的，但不能单独存在。它们之间的变化是相互联系、相互影响的。其中，色相和纯度又称为色度，彩色物体既有色度又有明度，无彩色物体只有明度没有色度。

一般来说，只有在明度适中的情况下，色彩的饱和度才最大。某种色料中加白可提高其明度，加黑会降低其明度。随着白或黑的增加，在颜色明度改变的同时，颜色的纯度也会变化，加入白色或黑色的量越多纯度越小。当颜色的明度趋于极大或极小时，这种颜色将接近于白色或黑色，纯度也就趋于零而无法分辨了。

色彩的明度随色相而变，即使不同色相发出的光线能量相同，不同色相的明度也是不同的。常见色相的明度由大到小排列的顺序是：黄、橙、绿、青、红、蓝、紫。

色彩的色相与纯度也互为联系。

色彩的色相、明度和纯度只有在照明亮度适中的时候才能充分地体现出来。

在理解色彩原理及运用时，必须紧紧抓住色彩三要素这条主线，这样才可以达到许多问题迎刃而解的效果。

第三节　色彩推移

色彩的基本属性也就是色彩的三要素——色相、明度、纯度，理论上非常简单，容易理解，但是要想把色彩的三要素运用到调色实践中，在色彩设计中轻松自如地驾驭色彩的基本属性，还得需要大量的调色时间，完成一定数量的有针对性的调色任务才能熟练运用。色彩的推移训练就是行之有效的学习方法。

色彩的推移是指对色彩三要素（色相、明度、纯度）进行渐变的表现，通过对色彩的渐变推移绘制，深化对色彩三要素的认识，更好地理解色彩的性质，积累配色和色彩表现能力。

一、色相推移

色相推移就是对色相进行渐变的推移表现绘制。色相是色彩体系的基础，由色彩的物理性能所决定。由于光的波长不同，特定波长的色光就会显示特定的色彩感觉，在三棱镜的折射下，色彩的这种特性会以一种有序排列的方式体现出来，人们根据其中的规律性，便于制定出色彩体系。色相是我们认识各种色彩的基础。

色相的渐变推移的依据就是色相环。虽然不同表色体系有不同的色相环，但是在色相环上相邻的色彩都是按一定等级关系渐变组合的。在完成色相推移任务时，要把握好色相推移渐变的等级关系。在一幅推移画面内不同色相之间的推移级差尽量一致（图7-3-1）。

色相推移的调色方法就是逐渐调入邻近色。

二、明度推移

明度推移就是对色彩的明度进行渐变的推移表现绘制。由于光的振幅不同而产生色彩的明度差异。以明度高低而言，白色明度最高，黑色明度最低。从色相上说，不同的颜色也存在着不同的明度，其中黄色明度最高，而紫色明度最低。不同的表色体系对色彩的明暗程度等阶有着不同的表示方法。目前各国运用的明度等阶表主要有三种：11等度（孟塞

尔色彩体系)、8等度(奥斯特瓦德色彩体系)、9等度(日本 PCCS 体系)。以孟塞尔色彩体系为例,白色的明度为 10,黑色的明度为 0,各种明度的等阶差为 1。

图 7-3-1　色相推移

色彩的明度在色彩学上被称为色彩关系的骨架,是支撑色彩关系的基础要素。处理好色彩的明度关系是色彩设计的重要基础。

改变色彩明度的方法,参照色彩表色体系的明度等阶关系,把无彩色的白色与黑色用不等量调和,就能产生不同的灰色。把不等量的灰色按一定的规则安排,就是色彩的明度等阶表。把色彩的各种色相与白色、黑色不等量地调和,就能产生不同颜色的明度等阶(图 7-3-2)。

图 7-3-2　明度推移

三、纯度推移

纯度推移就是对色彩的纯度进行渐变的推移表现绘制。色彩的纯净程度,也可以理解为色彩中含有黑色与白色多少的程度,也就是说色彩中调入的黑色与白色越多,色彩的纯度就越低。

在色光中,各单色光是最纯净的,颜料是无法达到单色光的纯净度的;在颜料中,色相环上的原色是最纯净的,而任何一种间色会减弱其纯净度。纯净的色彩看起来很刺激,视觉效果上冲击力就大,但也会难以与其他色彩相协调,画面往往就会难以控

制。所以，在设计中有时需要降低颜色的纯度，使画面中的所有色彩都统一、协调起来（图 7-3-3）。

色彩的纯度可以营造色彩气氛、表现色彩调子、传递色彩风格，是色彩设计的基本构成要素。

改变色彩纯度的方法，在色彩中加入黑色、白色、灰色可以降低色彩的纯度，在色彩中调入间色、复色或其他色彩也可以降低色彩的纯度。

图 7-3-3　纯度推移

第四节　色彩混合

色彩混合是指将两种或两种以上色彩混合在一起得到一种新的色彩。主要有三种方式：加色混合（色光混合）、减色混合（色料混合）、中性混合（色彩空间混合）。

一、加色混合

加色混合，又称色光混合。这是因为色光混合后产生的混合色光，比参加混合的各种色光平均亮度更亮，所以称之为加色混合或正混合（图 7-4-1）。

当不同的色光同时照射在一起时，能产生另外一种新的色光，并随着不同色混合量的增加，混色光的明度会逐渐提高。将红、绿、蓝三种色光分别作适当比例的混合，可以得到其他不同的色光。反之，其他色光无法混合出这三种色光来，因此，红、绿、蓝三种色光被称为色光三原色，它们相加后可得到白光。

加色混合的结果是色相的改变、明度的提高，而纯度并不下降。

各色光相混合，因比例、亮度、纯度不同，还可以产生不同的色彩效果。加色混合被广泛应用于舞台灯光设计、展示照明、景观照明、摄影、影视、电脑设计等领域。

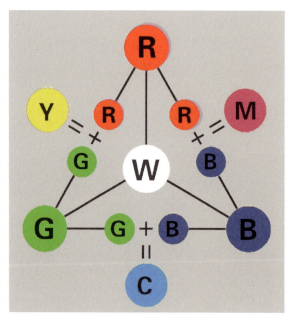

图 7-4-1 加色混合（色光混合）

二、减色混合

减色混合主要是色料混合。

在光源不变的情况下，两种或多种色料混合后所产生的新色料，其反射光相当于白光减去各种色料的吸收光，反射能力会降低。色料三原色混合与色光三原色混合相反。色料三原色在光源不变的情况下，多种颜色混合，混合的颜色成分与次数越多，色料的吸收光就越多、越强，反射光就越少，明度、纯度就越低，色相也会发生变化，因此，混合的颜色种类越多，色彩就越暗、越浊，最后近似于黑灰的状态（图 7-4-2）。

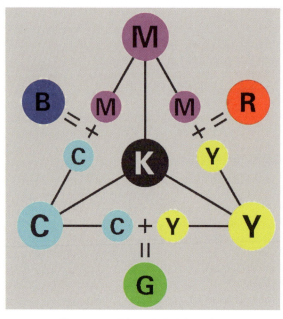

图 7-4-2 减色混合（色料混合）

减色混合的结果是不但色相发生变化,而且明度和纯度都会降低。

人们平时在绘画、设计、染色、印刷中的色彩调和,都属于减色混合的应用。

三、空间混合

空间混合又称并列混合或色彩的并置(图 7-4-3)。它是将两种或多种颜色穿插、并置在一起,于一定的视觉空间之外,能在人眼中造成混合的效果,故称空间混合。其实颜色本身并没有真正混合,只是反射光的混合。因此,与减色混合相比,空间混合增加了一定的光刺激值,其明度等于参加混合色光的明度平均值,既不减也不加,属于中性混合。

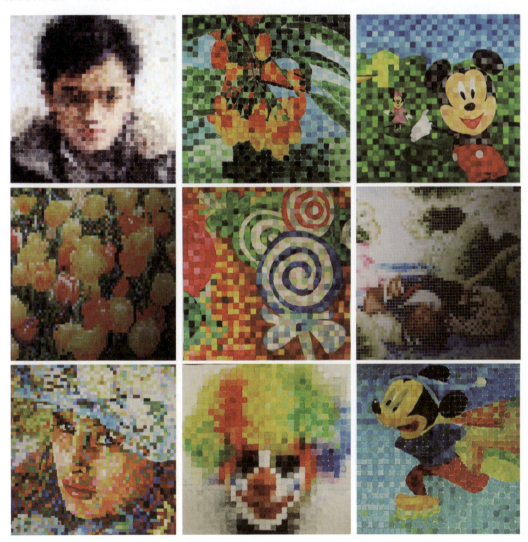

图 7-4-3　空间混合　　学生作品

由于空间混合实际比减色混合明度高,因此色彩效果显得丰富、明亮,有一种空间的颤动感,如用于表现自然、物体的光感,能够取得生动的效果。

新印象派的点彩、色彩印刷网点、纺织品色彩经纬交织等都属于色彩空间混合。

空间混合的产生必须具备以下条件:

① 对比各方的色彩比较鲜艳,对比比较强烈;

② 色彩的面积较小，形态为小色点、小色块、细色线等，并呈密集状；
③ 色彩的位置关系为并置、穿插、交叉等；
④ 有相当的视觉空间距离。

空间混合的构成训练对于学生认识色彩、表现色彩并使之丰富起着重要作用，是色彩的科学性训练的必要手段。

第八章 色彩的对比与调和

学习目标
（1）掌握各种色彩要素对比。
（2）掌握色彩对比和调和的基本原理。

素养目标
学生掌握色彩对比与调和的创作应用方法和技巧，增强创新意识，创造先进文化，从创新、协调、绿色、开放、共享五大发展理念中理解色彩构成中的绿色文化。

第一节 色彩的对比

两种或两种以上的色彩并置，由于相互间存在明确的差别而形成色彩的对比关系，称为色彩的对比。

一、色相对比

两种或两种以上色彩组合后，由于色相差别而形成的色彩对比效果称为色相对比（图 8-1-1）。它是色彩对比的一个根本方面，其对比强弱程度取决于色相之间在色相环上的距离，距离越小对比越弱，反之则对比越强烈。

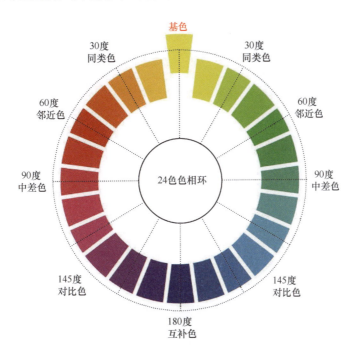

图 8-1-1 色相对比

1. 同类色对比

色相环中 0～30 度的色彩对比,为弱对比类型。效果感觉柔和、和谐、雅致、文静,但也感觉单调、模糊、乏味、无力,必须依靠调节明度差来加强效果(图 8-1-2)。

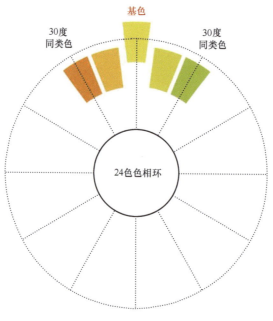

图 8-1-2　同类色对比

2. 邻近色对比

色相环中 30～60 度的色彩对比,为较弱对比类型。效果较丰富、活泼,但又不失统一、雅致、和谐的感觉(图 8-1-3)。

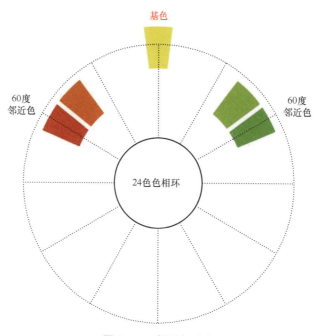

图 8-1-3　邻近色对比

3. 中差色对比

色相环中 60～120 度的色彩对比，为中差比类型。效果明快、活泼（图 8-1-4）。

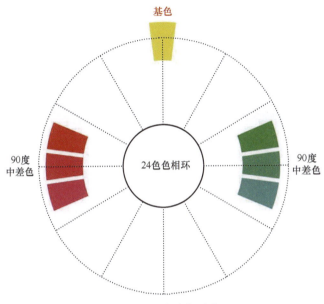

图 8-1-4 中差色对比

4. 对比色对比

色相环中 120～180 度的色彩对比，为强对比类型（图 8-1-5）。效果强烈、醒目、有力、活泼、丰富，但也不易统一而易感到杂乱、刺激，造成视觉疲劳。一般需要采用多种调和手段来改善对比效果。

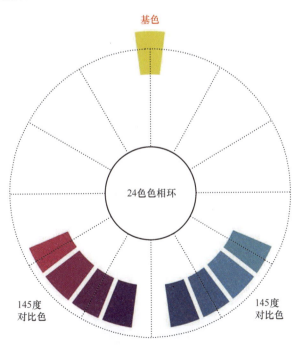

图 8-1-5 对比色对比

5. 互补色对比

色相环中呈 180 度的色彩对比，为极端对比类型（图 8-1-6）。效果强烈、炫目、响亮、极有力，但若处理不当，易产生幼稚、原始、粗俗、不安定、不协调等不良感觉。

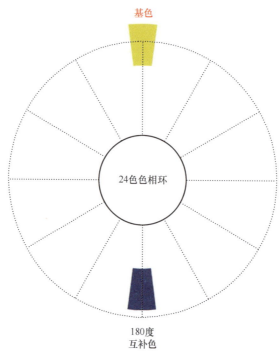

图 8-1-6　互补色对比

二、明度对比

两种以上色相组合后，由于明度不同而形成的色彩对比效果称为明度对比。它是色彩对比的一个重要方面，是决定色彩方案感觉明快、清晰、沉闷、柔和、强烈、朦胧与否的关键。

明度的差别可能是一种色的明度对比，也可能是多种色的明度对比。在明度对比中，明度对比的强弱，取决于色与色之间明度差别的大小。明度差别越大，对比就越强；明度差别越小，对比就越弱（图 8-1-7）。

图 8-1-7　明度对比

明度基调构成从黑至白分为 9 级不同明度基调，1～3 为低明调，4～6 为中明调，7～9 为高明调。在明度对比中，如果以低明调色彩作为主要基调，加入长间隔的高明色，称为低长调；加入短间隔低明调，称为低短调；加入中间隔中色，称为低中调。以此类推即可得出明度对比九调：高长调、高中调、高短调、中长调、中中调、中短调、低长调、低中调、低短调。

九调对比（图 8-1-8）产生的视觉效果如下：
① 高长调　明度对比强烈，视觉效果活泼、明亮，富有刺激感。
② 高中调　视觉效果明亮、愉快、优雅，富有女性感。
③ 高短调　视觉效果柔和、明净，使人产生亲切感。
④ 中长调　视觉效果稳静、强健、坚实，富有男性感。
⑤ 中中调　明度对比适中，视觉效果丰富，给人舒适感。
⑥ 中短调　视觉效果模糊、朦胧，给人以深奥、沉稳感。
⑦ 低长调　视觉效果苦闷，给人以压抑感，具有极强的视觉冲击力。
⑧ 低中调　视觉效果厚重，给人以朴实、有力度感。
⑨ 低短调　明度对比较弱，视觉效果深沉、忧郁，给人寂静感。

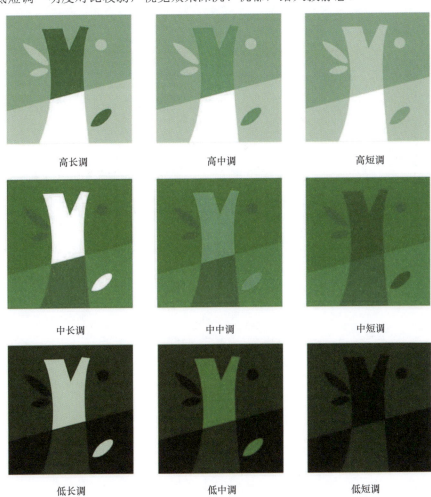

图 8-1-8　九调对比

三、纯度对比

纯度对比指的是色彩的鲜艳与灰暗的对比,色彩的鲜艳与灰暗的差别越大对比越强,色彩越鲜明艳丽;对比越小则越弱,色彩越显得浑浊(图8-1-9)。

图 8-1-9　纯度对比

纯度对比强弱程度取决于色彩在纯度等差色标上的距离,距离越长对比越强,反之则对比越弱。

纯度对比与明度对比相同的无色灰混合可分为9种纯度的调子:

① 鲜强对比　感觉鲜艳、生动、活泼、华丽、强烈。

② 鲜中对比　感觉较刺激、较生动。

③ 鲜弱对比　由于色彩纯度都很高,组合对比后互相起着抵制、碰撞的作用,故感觉刺目、俗气、幼稚、原始、火爆。

④ 中强对比　感觉适当、大众化。

⑤ 中中对比　感觉温和、静态、舒适。

⑥ 中弱对比　感觉平板、含混、单调。

⑦ 灰强对比　感觉大方、高雅而又活泼。

⑧ 灰中对比　感觉相互、沉静、较大方。
⑨ 灰弱对比　感觉雅致、细腻、耐看、含蓄、朦胧、较弱。

第二节　色彩的调和

"调和"一词原本来自希腊语，本意是"组织"或"结合"。从汉语的字面解释"调和"有配合得当、和谐之意，还有折中、妥协的意思，除此之外还有混合、掺和的动作成分。色彩的调和是指两种或两种以上色彩通过相互协调配合，使色彩结构的整体印象达到和谐愉悦的视觉效果。色彩配合是否协调适宜，从形式上有两种不同表现：一种是各事物间具有共同的特质和属性所呈现出的协调；另一种是性质上相反或相对的事物，为使之达到协调而相互调整，在变化中求得统一的形式。

一、同一调和

对比强烈的两种或两种以上色彩因差别大而不调和时，可增加或改变同一因素，赋予同质要素，降低色彩对比，这种选择统一性很强的色彩组合，削弱对比取得色彩调和的方法，即同一调和。增加同一因素越多，调和感越强。

1. 同一明度调和

统一色彩的明度，而不改变色相和纯度，使画面达到调和的方法，称为同一明度调和（图 8-2-1）。具体来说就是在色相、纯度、明度三个变量中只调整明度这个变量，即在配色各方中混入白色或黑色，明度被提高或降低，绝大部分纯度会降低，色相虽然不变但个性被削弱，原来色彩间过分刺激的对比也被削弱。混入的黑色、白色越多，也越容易取得调和。

2. 同一纯度调和

通过统一色彩的纯度，不改变色相和明度，使画面达到调和的方法，称为同一纯度调和（图 8-2-2）。这种调和靠色彩纯度的鲜浊来变化画面，其配色效果是调和的，有种柔和、朦胧的效果。如混入同一灰色调和，因不改变色相和明度，只有纯度的变化，使这一方式显得单调统一，刺激性减小。

图 8-2-1

图 8-2-1　同一明度调和

图 8-2-2　同一纯度调和

3. 同一色相调和

不改变明度和纯度,通过统一色彩的色相而达到的调和称为同一色相调和(图 8-2-3)。即在不同色彩中增加同一的色相或互混其中的另一色使画面达到调和的方法。将画面混入或点缀同一色相,就是将选定的两种或多种色混入另一种色,使双方都具有相同因素,使之调和统一起来。例如,混入同一原色或同一间色调和。同一色相调和当然也包括用黑、白、灰无彩色及金、银特殊色勾边的"连贯同一色调和"。要强调的是灰色与任何一种或一组色彩组合,都能产生调和的效果。因此,灰色可以起到缓和的作用,可作为色彩与色彩之间的缓冲色,解决色彩之间不协调的现象。

图 8-2-3 同一色相调和

二、类似调和

所谓类似就是差别很小,同一成分很多,双方很相似。选择性质与程度很接近的色彩组合,或者增加对比色各方的同一性,使色彩间的差别很小,避免与削弱对比感觉,取得或增强色彩调和的基本方法,称为类似调和法。调和并非绝对同一,必须保留差别,类似则是增强不带尖锐刺激的调和的重要方法。

1. 同类色调和

同类色调和（图 8-2-4）即 0～30 度为同类色，从肉眼上观察属于近似而不易区别的色相，其效果柔和、雅致，是色彩调和的主要配色手段。如果并置在一起便形成了弱对比色调，看起来融合为一体，给人以和谐秩序的调和感，但又有细小差别的配色。

图 8-2-4　同类色调和

2. 邻近色调和

邻近色调和（图 8-2-5）是指两个色彩在色相环上为 0～60 度的位置关系，相邻或接近的色彩组合。所谓邻近就是双方色彩接近、相邻，其特征在于色与色之间只存在微小的差异，但较同类色相又有变化，不易产生呆滞感。邻近色调和是类似要素的结合，与同类色调和相比具有一定的变化。

图 8-2-5　邻近色调和

3. 中差色调和

中差色调和（图 8-2-6）是指两个色彩在色相环上为 0～90 度的位置关系，已经具有一定差异和变化的色彩调和，是类似调和过渡到对比调和的色彩搭配形式。同类色和邻近色搭配本身就是调和的，而中差色调和则要适当地增加色彩双方的共性，才能趋于调和。

三、对比调和

对比调和强调变化中有秩序而组合的调和色彩，在此过程中，色相、明度和纯度三个要素都是在变化的，这样的色彩组合关系既强调变化又要实现统一，主要不依赖要素的一致，而要靠某种秩序组合来实现。由于对比色的差异大，调和后的色彩比类似调和更富于活泼、生动且鲜明。

1. 渐变调和

渐变调和（图 8-2-7），是指一组色彩按明度、纯度、色相等分成渐变色阶，组合成依顺序变化的调和方式。在对比强烈的色彩中，做要素的等差、等比渐变系列，也就是说依靠色相的自然推进和明暗的协调变化以及纯度的逐渐减弱，来使对比变得柔和，形成色彩调和效果。

设计构成 第 2 版

图 8-2-6 中差色调和

图 8-2-7 渐变调和

2. 几何调和

几何调和是指在伊顿色相环上位于等腰、等边三角形和长方形、正方形等几何形顶点上色相之间的调和手段。也就是依色相环上的几何形位置来确定的调和效果。

（1）三色调和

等边三角形关系：伊顿 12 色相环的三等分，间隔 4 色相的配色，其三色以三原色为基本，若将三色旋转混色就成为无彩色，这种配色可以得到平衡。如色料的红、黄、蓝三原色（图 8-2-8）。

等腰三角形关系：它是一种典型的三色调和。在 3 色配色时，以一个色为基准，选择其补色色相的相邻两边色相的做法，能求得变化和统一的并存。如黄、红紫、蓝紫三色。

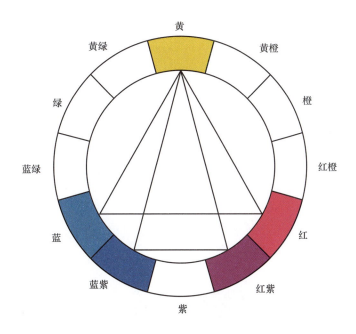

图 8-2-8　三色调和

（2）四色调和

伊顿 12 色相环的四等分（长方形和正方形关系），间隔 3 色相的配色，大体上与根据 2 组补色对的配色相同。如黄、紫、红橙、蓝绿正方形关系；黄绿、黄橙、红紫、蓝紫长方形关系（图 8-2-9）。

四、互补色调和

互补色是指色相环上处于 180 度直径两端的两个颜色，如红色和绿色、蓝色和橙色、黄色和紫色，补色中包含着三原色，实际上就包含了色相环的全部颜色。当互补色放置在一起的时候，对比会非常鲜艳、强烈，比如，红色和绿色的搭配，红色会更红，绿色会更绿，为了达到调和的目的，可以降低二者的纯度，或者提高明度，从而达到和谐效果，并使二者调和（图 8-2-10）。

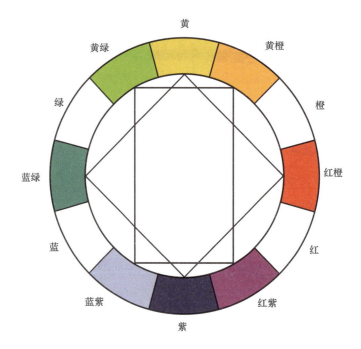

图 8-2-9　四色调和

图 8-2-10　互补色调和

五、面积调和

通过不同色彩的面积大小以及各自所占整体的比例的变化而得到的色彩调和，就是面积调和。色彩调和的过程中除了色相、明度、纯度以外，色彩的面积也是非常重要的因素，不改变色彩的三要素，只改变构成画面色彩的面积比例，就可以改变整个画面的色彩关系（图 8-2-11）。

图 8-2-11　面积调和

第九章　色彩的情感与象征

📚 学习目标

（1）了解色彩与情感的关系。
（2）掌握色彩情感的表现方法。
（3）熟练运用色彩联想与象征的原理创作主题作品。

📚 素养目标

学生了解色彩感觉对生活的影响，从而学会观察生活，提高色彩感觉的敏锐度。学会准确把握时代脉搏，坚定文化自信，将文化要素应用于色彩设计实践中，赋予作品更高的美学价值。

第一节　色彩的情感

人之所以有色彩感觉是由客观因素及主观因素造成的。客观因素有光源、可见光、不同质感的物体、反射与吸收的作用等。但所有的色彩感觉（包括色相、明度、纯度）都是建立在人的视觉器官的生理基础上的。人眼的形状像一个小球，通常称为眼球，眼球内具有特殊的折光系统，使进入眼内的可见光汇聚在视网膜上，视网膜上含有感光的视杆细胞和视锥细胞，这些感光细胞把接受到的色光信号传递到神经节细胞，再由视神经传到大脑皮层枕叶视觉神经中枢，产生色感。

色彩情感指不同波长色彩的光信息作用于人的视觉器官，通过视觉神经传入大脑后，经过思维，与以往的记忆及经验产生联想，从而形成一系列的色彩生理反应。

一、色彩的冷暖感

色彩本身并无冷暖的温度差别，是视觉色彩引起人们对冷暖感觉的心理联想。

暖色：人们见到红、红橙、橙、黄橙、红紫等色后，马上联想到太阳、火焰、热血等物象，产生温暖、热烈、危险等感觉。

冷色：人们见到蓝、蓝紫、蓝绿等色后，则很易联想到太空、冰雪、海洋等物象，产生寒冷、理智、平静等感觉。

色彩的冷暖感觉，不仅表现在固定的色相上，而且在比较中还会显示其相对的倾向性。如同样表现天空的霞光，用玫红画早霞那种清新而偏冷的色彩，感觉很恰当，而描绘晚霞则需要暖感强的大红了。但如与橙色对比，前面两色又都加强了寒感倾向（图9-1-1）。

二、色彩的轻重感

色彩的轻重感主要与色彩的明度有关。明度高的色彩易使人联想到蓝天、白云、彩霞及许多花卉，还有棉花、羊毛等，产生轻柔、飘浮、上升、敏捷、灵活等感觉。明度低的色彩易使人联想钢铁、大理石等物品，产生沉重、稳定、降落等感觉（图9-1-2）。

图 9-1-1　色彩的冷暖感

图 9-1-2　色彩的轻重感

三、色彩的软硬感

色彩的软硬感主要来自色彩的明度,但与纯度亦有一定的关系。明度越高感觉越软,明度越低则感觉越硬,但白色反而软感略减。明度高、纯度低的色彩有软感,中纯度的色也呈柔感,因为它们易使人联想起骆驼、狐狸、猫、狗等好多动物的皮毛、绒织物等。高纯度和低纯度的色彩都呈硬感,如果它们明度又低则硬感更明显。色相与色彩的软、硬感几乎无关(图 9-1-3)。

图 9-1-3　色彩的软硬感

四、色彩的前后感

由各种不同波长的色彩在人眼视网膜上的成像有前后，红、橙等光波长的色在后面成像，感觉比较迫近；蓝、紫等光波短的色则在外侧成像，在同样距离内感觉就比较后退。

实际上这是视错觉的一种现象，一般暖色、纯色、高明度色、强烈对比色、大面积色、集中色等有前进感觉，相反，冷色、浊色、低明度色、弱对比色、小面积色、分散色等有后退感觉（图9-1-4）。

图 9-1-4　色彩的前后感

五、色彩的大小感

由于色彩有前后的感觉，因而暖色、高明度色等有扩大、膨胀感，冷色、低明度色等有减小、收缩感（图9-1-5）。

图 9-1-5　色彩的大小感

六、色彩的华丽与质朴感

色彩的三要素对华丽及质朴感都有影响，其中纯度关系最大。明度高、纯度高的色彩，丰富、强对比的色彩感觉华丽、辉煌。明度低、纯度低的色彩，单纯、弱对比的色彩感觉质朴、古雅。但无论何种色彩，如果带上光泽，都能获得华丽的效果（图9-1-6）。

七、色彩的兴奋与沉静感

色彩的兴奋与沉静感影响最明显的是色相，红、橙、黄等鲜艳而明亮的色彩给人以兴奋感；蓝、蓝绿、蓝紫等色使人感到沉着、平静。绿和紫为中性色，没有这种感觉。纯度的关系也很大，高纯度色呈兴奋感，低纯度色呈沉静感。最后是明度，暖色系以中高明度、高纯度的色彩呈兴奋感，低明度、低纯度的色彩呈沉静感（图9-1-7）。

图 9-1-6　色彩的华丽与质朴感

图 9-1-7　色彩的兴奋与沉静感

八、色彩的味觉与嗅觉感

色彩与嗅觉的联系在食品、饮料、化妆品和日用化工产品开发及其包装设计上具有非常重要的意义。按味觉和嗅觉印象，可将色彩分成各种类型。

① 食欲色　能激发食欲的色彩源于美味食物的外表印象，例如熟透的红葡萄、新鲜的橙子、柠檬等，食用色素大多属于这类色彩（图 9-1-8）。

图 9-1-8　食欲色

② 败味色　与食欲色相反，常与变质腐烂食物及污物的外观印象相联系，各种灰调的低纯度色，如灰绿色、灰黄色、灰紫色等（图9-1-9）。

图9-1-9　败味色

③ 芳香色　"芬芳的色彩"常常出现在赞美的形容里，这类形容来自人们对植物嫩叶与花果的情感，也来自人们对这种自然美的借鉴。因此，在香水包装、化妆品与美容、护肤、护发产品的包装设计上经常被采用（图9-1-10）。

图9-1-10　芳香色

④ 浓味色　咖啡、红茶、巧克力与酱油、醋等这些气味浓烈的食品颜色较为深浓，故褐色、暗紫色、茶青色等会使人感到味道浓烈（图9-1-11）。

九、色彩的洁净与新旧感

淡蓝色的洁净感最高，亮灰白次之，与此相反，灰黄、黑、紫灰、带绿色的灰都显得脏。嫩黄绿色最有新意，犹如植物在春天里的嫩芽。而褐色、旧木黄色与古铜色都是给人古旧印象的色彩，有陈年老屋与出土文物的印象（图9-1-12）。

第九章　色彩的情感与象征

图 9-1-11　浓味色

图 9-1-12　色彩的洁净与新旧感

第二节　色彩的联想与象征

一、色彩的联想

由于人们观察和思考问题时逻辑思维的作用，人们看色彩时常常想起以前与该色相联系的色彩，这种因某种诱导而出现的色彩，称之为色彩的联想。

色彩的联想是通过过去的知识经验、记忆而取得的。色彩的联想带有情绪性的表现，受到观察者年龄、性别、性格、文化、受教育情况、职业、民族、宗教、生活环境、时代背景、生活经历等各方面因素的影响。

1. 具象联想

红色：火焰、鲜血、太阳
橙色：灯光、柑橘、秋叶
黄色：光、柠檬、迎春花
绿色：草地、树叶、农田
蓝色：天空、海洋
紫色：丁香花、葡萄、茄子
黑色：夜晚、墨、炭
白色：白云、白糖、面粉、雪
灰色：乌云、草木灰、树皮

2. 抽象联想（以我国国情为例）

红色：热情、活力、危险
橙色：温暖、欢喜、嫉妒
黄色：光明、希望、快乐
绿色：和平、生长、安全、新鲜
蓝色：平静、悠远、理智、科技
紫色：优雅、高贵、沉重、神秘
黑色：严肃、刚健、恐怖、死亡
白色：纯洁、神圣、清净、光明
灰色：平凡、实意、谦逊

二、色彩的象征

世界各民族、地区、国家都有各自的色彩象征的特定意义。如墨西哥人看到传统绘画中的红衣人，便知道是大地神，这时红色有日出、降生的象征。如英国人认为金色和黄色象征名誉和忠诚等。

中国对色彩的运用自古以来就有象征手法的传统，如几千年前就用五色象征不同的方位，还配以不同的纹样，青龙为东、白虎为西、朱雀为南、玄武为北、中央天子为黄。中国的五行，也有象征的颜色，土居中央为黄，其次是木青、金白、火赤、水黑。

以下为各种颜色的象征意义（以我国国情为例）：

红色——积极、勇敢、热情、吉祥、喜庆、危险
橙色——收获、自信、健康、明朗、快乐、力量、成熟
黄色——光明、灿烂、希望、权威、财富、骄傲、高贵
绿色——生命、和平、成长、希望、春天、安全、青春
蓝色——永恒、稳重、冷静、理性、科技、博大、深远
紫色——优雅、高贵、华丽、哀愁、梦幻、神秘、幽婉

第十章　色彩构成的应用

📚 **学习目标**

（1）了解自然色彩的魅力。
（2）掌握色彩采集与重构的方法。
（3）熟练运用色彩原理进行创作实践。

📚 **素养目标**

学生学会从色彩的角度去观察生活，发现自然、人类社会、艺术世界中的优秀色彩创造，懂得体验生活并能从中汲取设计灵感，更好地服务于生活。

第一节　色彩的采集与重构

色彩一种无声的语言，用独特的视觉方式传递美与时尚。毕加索说过："艺术家是为着从四面八方来的感动而存在的色库，从天空、大地、从纸中、从走过的物体姿态、蜘蛛网……我们在发现它们的时候，对我们来说，必须把有用的东西拿出来，从我们的作品直到他人的作品中。"也就是我们常说的艺术源于生活却高于生活。在艺术创作中，需要以现实生活为基础，不断对其进行分析和研究，提炼或借鉴美好的艺术关系，注入新的设计思维，从而创作出优秀的设计作品。

色彩的采集与重构的构成方法亦是如此，在对自然色和人工色彩进行观察、学习的前提下，进行分解、组合、再创造的构成手法。简单来说就是将色彩进行分析、采集、概括、重构的过程。

一、色彩的采集

色彩的采集范围较为广泛，一般主要来源于两大方面：一是从变化万千的大自然中吸取养分；二是借鉴民族文化遗产、各类文化艺术和艺术流派，寻求创作灵感。

1. 自然色彩的采集

大自然的色彩是迷人的，有红花绿叶、湛蓝的天空、蔚蓝的海洋、金色的沙漠、苍翠的山峦……这些美好的自然景象总能引起人们对美的向往（图10-1-1）。在设计中，我们可以通过对大自然色彩的研究，对各种自然色彩进行提炼、归纳、分析，积累丰富的创作素材，开拓色彩创作的新思路。

2. 人工色彩的采集

人工色彩主要是指人类在认识自然色彩的基础上加工、组织出来的色彩，其类型多样、各具特色。绘画作品、传统文化、民间工艺作品（图10-1-2、图10-1-3）等都有其独特的色彩形式，我们可以留心观察，找寻其中的色彩规律，提取主要色彩元素，转化成色彩构成的几何色块。

图 10-1-1　大自然的色彩采集

图 10-1-2　绘画作品色彩采集

图 10-1-3　中国优秀传统文化色彩采集

二、色彩的重构

色彩重构指的是将原来物象中美的、新鲜的色彩元素注入到新的组织结构中，使之产生新的色彩形象（图 10-1-4）。可以按照以下形式进行色彩重构：

1. 整体色按比例重构

将色彩对象完整地采集下来，按原色彩关系和色面积比例，做出相应的色标，按比例运用在新的画面中。其特点是主色调不变，原物象的整体风格基本不变。

2. 整体色不按比例重构

将色彩对象完整采集下来，选择典型的、有代表性的色不按比例重构。这种重构的特点是既有原物象的色彩感觉，又有一种新鲜的感觉，由于比例不受限制，可将不同面积大小的代表色作为主色调。

3. 部分色重构

从采集后的色标中选择所需的色进行重构，可选某个局部色调，也可抽取部分色，其特点是作品更简约、概括，既有原物象的影子，又更加自由、灵活。

4. 形色重构

形色重构是根据采集对象的形、色特征，经过对形概括、抽象的过程，在画面中重新组织的构成形式，这种方法效果较好、更能突出整体特征。

5. 色彩情感重构

色彩情感重构是根据原物象的色彩情感、色彩风格做"神似"的重构，重新组织后的色彩关系和原物象非常接近，尽量保持原色彩的意境。这种方法需要作者对色彩有深刻的理解和认识，才能使其重构后的色彩更具感染力。

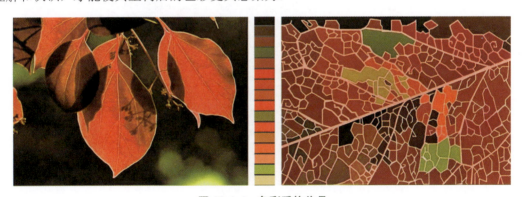

图 10-1-4　色彩重构作品

采集重构是一个再创造过程。对同一物象的采集，因采集人对色彩的理解和认识不一样，也会出现不同的重构效果。再创造的练习过程，就像一把打开色彩新领域大门的钥匙，它教会我们如何发现美、认识美、借鉴美，直到最终表现出美。

第二节　色彩在设计中的应用

色彩在设计中的应用更为广泛，海报设计、包装设计、室内设计、工业设计、服装设计、环境设计、建筑设计等，任何一项设计都离不开色彩。色彩构成因其自身的规律与要求，在不同领域发挥着独特的魅力。

一、色彩在海报设计中的应用

海报设计作品的主要特点是吸引观众，引起共鸣。当一幅作品呈现于观众眼前时，除了图形和文字以外，必须要充分考虑色彩的影响力。

海报设计的色彩要能突出作品主题，有让人记忆深刻的效果。一般要有主色调，再辅以其他色彩作对比，丰富画面效果，把握好统一与变化、对比与调和的关系，将会使设计作品的色彩更加赏心悦目。一定要注意，海报设计的色彩在精不在多，在设计过程中要大胆尝试，不断凝练，使画面色彩运用得恰到好处（图10-2-1）。

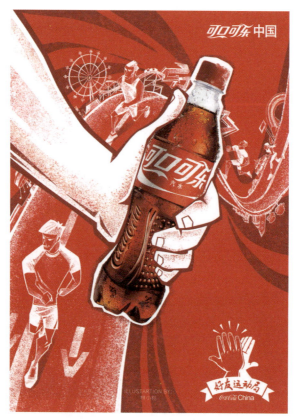

图 10-2-1　可口可乐宣传海报

二、色彩在室内设计中的应用

室内空间包括居室空间和公共空间两大类（图10-2-2）。居室空间是人们日常生活最为密切和直接的关系空间环境。居室空间是属于自己环境空间，人在其中可以获得轻松、自由感。居室空间的环境色彩设计，很难用统一的方法加以规范，应以居住对象的要求作为色彩设计的依据，从不同对象对色彩的心理需求、个性特征以及室内的设施等多考虑，进行色彩的整体设计与安排。

公共空间主要包括商业建筑、文教类建筑、餐饮类建筑、纪念展陈建筑等内部环境。由于这些公共室内空间环境的实用性和功能性不同，其色彩设计的内容也会大相径庭。在以人为中心的室内环境中，色彩的选择、运用是以人的视觉、心理感受为评判标准的。总之，公共空间的室内色彩必须考虑多数人的倾向，提倡使用多数人能够接受和理解的设计色彩。

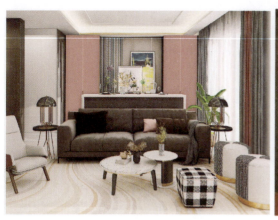

图 10-2-2　室内设计中的色彩

三、色彩在建筑设计中的应用

建筑色彩直接影响着建筑外观给人的第一印象。在现代建筑设计中，利用色彩特有的视觉效果，改善和加强建筑造型的整体性，已成为建筑设计中必不可少的手段（图 10-2-3）。建筑设计中的色彩由光源、材料以及环境特性等众多因素相互影响，在丰富空间造型、传达建筑情感和创造环境氛围中起重要作用。

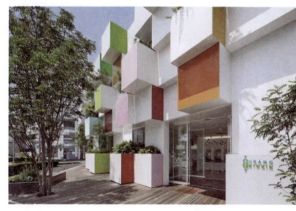
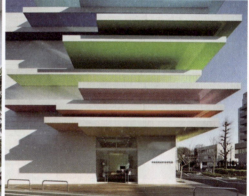

图 10-2-3　法国建筑师 Emmanuelle Moureaux 建筑作品

第三篇

立体构成

第十一章　立体构成的概念与要素

📖 **学习目标**

（1）了解立体构成的概念以及学习立体构成的目的和重要性。
（2）熟悉立体构成的设计要素。

📖 **素养目标**

学生掌握平面到立体的构成过程与方法，培养立体空间意识和审美能力。学会运用平面构成、色彩构成、立体构成等知识技能，发掘创造潜能，提高知识应用能力。

第一节　立体构成的概念

一、立体构成的基本概念

立体构成是用一定的材料，以视觉为基础，力学为依据，将造型要素，按照一定的构成原则，组合成美好的形体的构成方法。它是以点、线、面、对称、肌理为基础，研究空间立体形态的学科，是研究立体造型各元素的构成法则，故也称为空间构成。其任务是，揭开立体造型的基本规律，阐明立体设计的基本原理（图 11-1-1）。

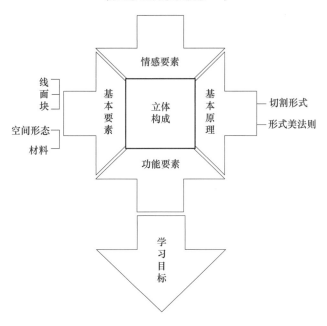

图 11-1-1　设计所表达的内容、目的和功能

立体构成与平面构成、色彩构成一样，是设计基础课的一部分，在立体造型中首先需要明确与之前所学内容不一样的概念，即形态与形状的区别，平面造型中我们称之为物象的外轮廓的，是二维平面形象，也就是平面的行为形状。立体构成是由二维平面形象进入三维立体空间的构成表现，两者既有联系又有区别。联系的是：它们都是一种艺术训练，引导了解造型观念，锻炼抽象构成能力，培养审美观。区别在于：立体构成是三维度的实体形态与空间形态的构成。结构上要符合力学的要求，材料也影响和丰富形式语言的表达。立体构成离不开材料、工艺、力学、美学，是艺术与科学相结合的体现。

二、学习立体构成的目的和意义

学习立体构成的目的在于培养造型的感觉能力、想象能力和构成能力，在基础训练阶段，创造出来的作品可成为今后设计的丰富素材。立体构成的学习是包括技术、材料在内的综合训练，在立体的构成过程中，必须结合技术和材料来考虑造型的可能性。因此，作为设计者来讲，不仅要掌握立体造型规律，而且还必须了解或掌握技术、材料等方面的知识和技能。

立体构成作为研究形态创造与造型设计的独立学科，所涉及的学科有建筑设计、景观设计、室内设计、工业造型、雕塑、广告等，在这些领域，都需要解决一系列的空间问题，必须学会利用形成结构的材料和各种材料的技术处理方式，较好地完成空间结构的形态审美创造。除在平面上塑造形象与空间感的图案及绘画艺术外，其他各类造型艺术都应划归立体艺术与立体造型设计的范畴。它们的特点是，以实体占有空间、限定空间，并与空间一同构成新的环境、新的视觉产物，由此，人们给了它们一个最摩登的称谓"空间艺术"（图11-1-2）。

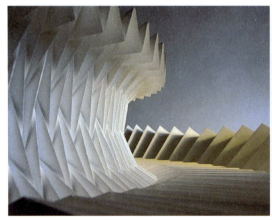 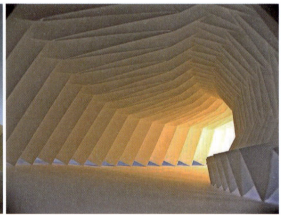

图 11-1-2　立体构成艺术作品

第二节　立体构成的要素

在立体构成中，点、线、面依然是最基本的构成元素。点、线、面在一定程度上起到了确定位置的作用，这种位置能够产生在视觉上的空间延伸感，增强空间的深度，在立体构成中，点、线、面的存在意义在空间视觉角度上的变化大大扩展了。同样大小的点，由于空间的位置变化，观看的视角方位的不同，会产生大小、虚实、色彩、形态、位置上的变化。所以立体构成中的点、线、面不仅有着视觉上的意义，还在空间扩伸上有特殊意义。

一、点

点是表达空间位置的最小视觉单位,可产生心理张力,不论其大小、厚度、形状如何,具有凝聚视线和表达空间位置的特性。众多的点构成时,要处理好它们的大小、距离和疏密、均衡关系。通常,点与线体、面体或块体等配合,得以支撑、附着或悬吊(图11-2-1)。

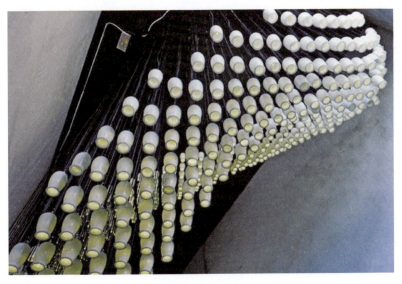

图 11-2-1　悬吊

二、线

线通过不同方式的排列、组合来限定空间范围,也决定了形的方向,构成形体骨骼,组成结构体,线的长短、粗细和方向表现了空间构成的特性。线具有速度和延伸感,在力量上更轻巧。直线产生坚硬、有力的视觉感受,但易呆板;曲线造型优雅、舒适,但若处理不当容易混乱;粗线沉着有力;细线脆弱、敏捷、秀丽。应当将粗细、截面、方圆、多角、异形等不同形态线的构成方法和色彩因素充分调动,创造各种不同意趣的空间形象(图11-2-2)。

图 11-2-2　多角

三、面

面在立体构成中是一种多功能的形态，既可以作围合的材料，又可以起分割空间的作用。透明的、半透明的和不透明的面会在空间中负担不同的视觉效果。面的围合、半围合与分割使结构空间产生变化，能化整为零，也能内外呼应；能拆大为小，又能以小见大。尤其是面的装饰和加工，会使面的视觉空间有更多的空间表现力（图11-2-3）。

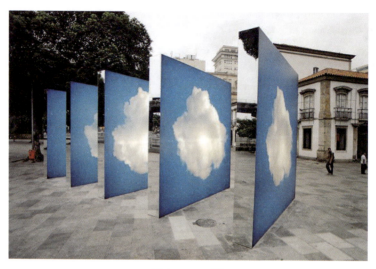

图 11-2-3　面

四、体

体在空间构成中是主导，可以分为几何体和非几何体。常见的几何体主要有立方体、长方体、圆锥体、圆柱体、球体、正三角锥体、正四棱锥体等各种正多面体，在这些几何体中，具有一些共同的特征，有着结构上的一些规律，并且每一种几何体都具备特定的审美心理特征，所以在立体构成中经常作为主要的构成件。在空间构成中，通过对几何体的叠加、组合、减缺、主观上的意识变形扭曲，可以创造出独特新颖的设计作品（图11-2-4）。

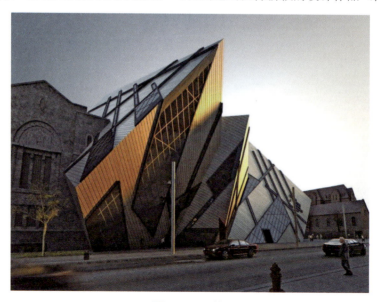

图 11-2-4　体

第十二章　立体构成的语言表现

> **学习目标**
> （1）熟悉立体构成常用的设计材料。
> （2）掌握立体构成的形式美法则。

> **素养目标**
> 学生认识不同材料的表现语义，从而重视平时的积累和收集，学会从艺术的角度观察世界，认识周围环境。在设计中将废旧物品循环使用，培养保护环境的责任感，助力绿色经济发展。

第一节　空间表现的材料语言

一、硬质材料

硬，是指坚固、结实。在设计中，硬质材料是个相对的概念，软与硬是一对矛盾体，也是一个没有明确分界线的概念。这里的软硬区分主要以需要或不需要支撑体为界，凡需要支撑体才可以构成空间的材料，即为软质材料，包括用以支撑悬挂的线索构成。可以独立完成构成结构支持作用的材料，即为硬质材料。

硬质的材料非常多，介于软硬之间的材料也能做出很有特点的硬质线构成，如较粗的铜丝、钢丝、铝丝等金属线，还有一些纸质或塑料的管子，也是制作硬质构成的好材料（图12-1-1）。

下面对日常生活中的硬质材料特点作简单的分析。

电线：强度好，种类繁多，可黏接、挂接等，但不能焊接。

乐器弦：有弹性的线材，可进行线织面的练习，且韧性好。

钢管、铝管：有光泽且导电性好，应用面广。

自行车辐条、链条：强度大，但尺度有限。

针类：有强度，主要起固定作用。

木条：朴实、温暖，可做线、层的排列，也可做框架。

竹签：有弹性，加热也可弯曲。

蜡管：软性，长度一定。

塑料管：有透明和不透明多种效果，轻巧有弹性，易加工。

藤木条：稀少，韧性好，有强度，可编结使用。

塑料棒：种类丰富，强度好。

玻璃管、棒：透明、易碎、难加工、透光感强，漂亮。

图 12-1-1　硬质材料

二、软质材料

软质材料必须依赖硬质的框架才可以构成有效的空间，软质材料的原始形态是较为自然的，需要通过特殊的处理才能实现固定形态（图 12-1-2）。

下面对日常生活中的软材料特点作简单的分析。

保险丝：极软的金属线材。

尼龙丝：透明、强度好、有弹性。

铝箔：极薄、银色、柔软。

布类：种类丰富，空间可塑性强，需硬质材料支撑成形态。

海绵：有弹性，质轻，可塑性好。

纸浆：成型方便，价格低廉，但不适用于细致表现。

棉、麻、毛、线类：柔软、温暖、色彩种类丰富，可编织组成面的效果，但需要依赖硬质材料做框架。

图 12-1-2　软质材料

第二节　空间表现的色彩语言

通过对色彩构成的学习，我们了解到色彩是生活当中构成视觉要素的一个重要方面，而色彩在立体构成和空间造型中同样具有重要的地位。随着现代工业和科技的进步，新的着色剂、人工材料、涂料、有色材料、荧光材料等各种先进技术产物不断出现，人们把现代工业时代称为色彩的时代，这正体现了色彩在现代生活中起到的重要作用。立体构成中的色彩受到空间占有量及物体的工艺、材质、所处的环境等诸多条件的影响和制约，从而形成了独特的色彩审美需求和色彩设置规律（图 12-2-1）。

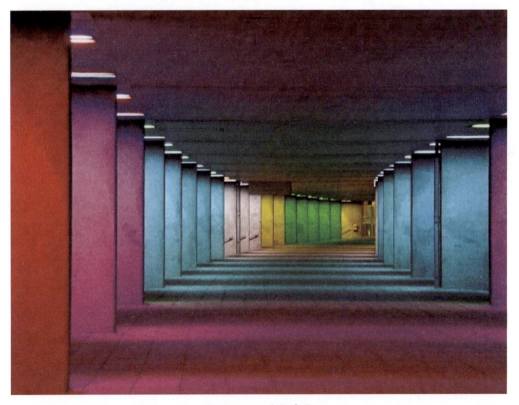

图 12-2-1　空间表现

一、整体与局部色彩的协调

同样的标准色彩在不同的材料、不同的肌理、不同的工艺中所呈现出来的色彩效果，与普通色彩学绘制在纸面上的色彩效果也大大不同。在立体构成的训练当中，要充分掌握色彩在不同材质、不同制作工艺下的表现，使之能够协调。总体来说，需要注意两个方面：一是要充分利用材料本身的颜色，直接利用材料本身的颜色可以充分体现材料质地的美感，使创造出来的立体构成呈现自然古朴的感觉；其次是人为地处理一些色彩，如涂漆、刷色等，使原本视觉效果不美观、不能突出主题、不够新颖的作品具有一定的存在感，从而突出想要表达的主题。有时为了节省制作成本，也会采用涂色的方法，对自然效果不太满意的作品进行人为的上色（图 12-2-2）。

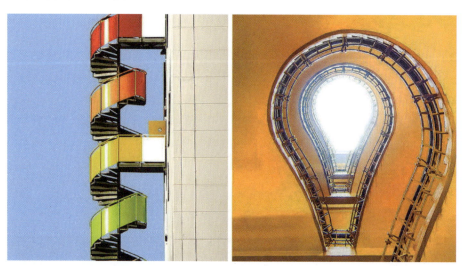
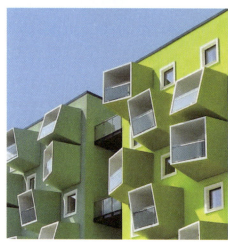
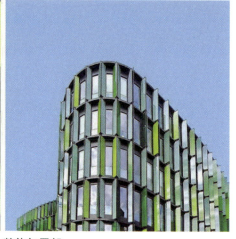

图 12-2-2　整体与局部

二、外部环境对色彩的影响

立体形态是处在现实生活中的一种基础装置，它受到自然光线和人为光线等的影响，同样的材质会在亮部产生不同的色彩，同时立体装置由于所处环境的不同也会受到周围环境折射、反射等，从而产生出各种色彩层次。经过精心安排和设计，巧妙地利用光照效果，结合实际材料，设计出比较完美和适应设计需求的作品（图 12-2-3）。

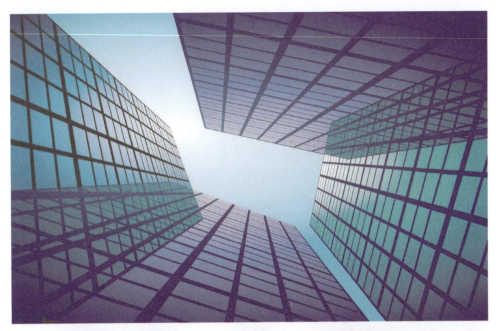

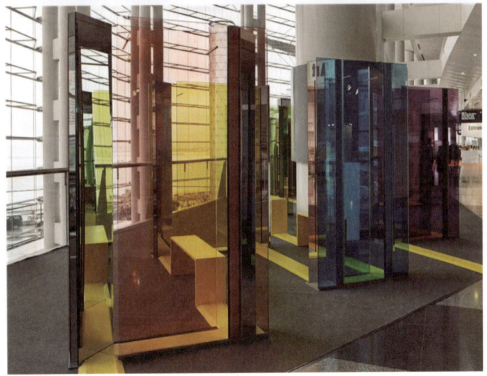

图 12-2-3　外部环境对色彩的影响

三、色彩的情感因素

色彩本身具有鲜明的个性特点，灵活地运用色彩的色相、明度、纯度可以强调空间效果，增加其视觉趣味，营造出不同的心理需求，引发不同的心理评估，从而产生不同的心理感受。立体构成的色彩配置中一定要考虑色彩本身所具有的情感特征，表达出空间造型中原本不具备的情感主题，从而影响受众的观赏情绪（图 12-2-4）。

图 12-2-4　色彩的情感因素

第三节　空间表现的组合语言

空间表现的组合语言即立体构成的形式美法则，立体构成中利用不同元素进行重复、渐变、变异、节奏、对比与调和等形式的安排，使平面中的元素在一个空间中达到相对平衡，并能够传达出有效信息，在视觉上产生强有力的效应。

在立体构成中，寻求形态的多变性，打破单一的基本元素的构成方法，造成由多样视觉元素带来的丰富视觉，是一种综合的构成。

在大多数立体构成的造型中，由单一形态构成的立体造型会让人内心感觉朴素、简洁、明快；而多种视觉元素的出现，在形态的组合上要复杂得多，每一种元素都存在自己独立的视觉张力，所以要从整体上把握这些元素，就必须有视觉层次，有主次之分。具体来说，即在整个结构上分出大结构和小结构，用材料的粗细、材料的质地、材料的空间位置、材料的结构方式、材料的色彩、材料的装饰方法等方面分出各主次来。

然而，每一种元素的视觉特性都是不尽相同的，例如，形的轮廓和空间的划分一般采用线状材料，而位置、装饰、空间的变化则更多的是点状材料。从这些特性出发，在结

构上调整材料的形态、色彩、位置,使之适合于整体的视觉效果的产生和突出,就能事半功倍。

一、对称与均衡

平衡就是稳定,在各种平面设计中都要求体现出这样的美感。在立体造型中更是要强调平衡美的意义,其表现形式可分为两种,即对称、均衡。

在立体构成中,无论是简单抑或复杂的形态造型,如果借助形体的垂直或水平线为轴,当它的形态呈现为上下、左右或多面均整齐就称之为对称。对称形式的特点是统一、整齐,具有极强的规律性,其原因是整齐分割的分量是相等的,没有任何一处多余。

历代宫廷建筑、纪念馆、大会堂等庄重建筑可以说是对称建筑的代表杰作,因为对称是最完美的表现形式,是其他任何形式所不能取代的。在对称形式中,建筑物以中轴线为准的两边的形和体量完全一样,当把对称的中心加以强调,安定之感就会油然而生。为了从功能上体现庄重,形体越是复杂的建筑越是要强调对称性,防止视线的动荡产生不安定感。世界上许多国家的议会大厦为了体现庄重之感,故大都采用对称形式,这不仅是功能的需求,也是功能与表现形式最完美和恰当的结合(图 12-3-1)。

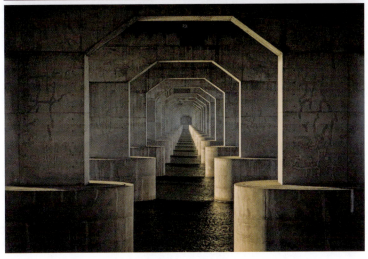

图 12-3-1　对称

二、节奏与韵律

节奏如筋骨，韵律似血肉。音乐上的强弱、快慢、长短、高低有序的曲调，在节奏的强化之下产生情调，变成优美的乐曲。

在立体空间视觉艺术中，线条的疏密、刚柔、曲直、粗细、长短的变化和体块形状的方、圆、角、椎、柱的秩序变化在一定程度上形成了韵律的感觉。

音乐上有大调、小调之分。大调庄重、激昂，表现雄伟、壮丽的主题情调；小调轻快、欢悦，表现优雅、抒情的主题情调。由此看来，在造型视觉艺术中，大调稳定的符号在形体上表示方形、柱形、正圆形，在线性上表示直线与粗线的含义；小调不稳定、跳跃、变调的符号，在形体上则表示锥体、多面体和有机体，而在线性上则表现为曲线、斜线。由这些点、线、面、体的符号形象，在节奏的约束之下，造型中表现出静态、动态的趋势，也就形成了韵律的美感（图 12-3-2）。

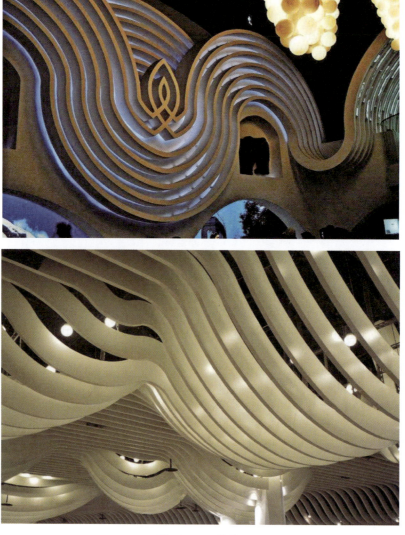

图 12-3-2　韵律

三、对比与调和

对比指的是将两种或两种以上的差异性极大的元素并置在一起,以达到彼此之间通过对比而互相凸显的手段。通过两种不同事物在同一处的比较,在正常的视觉环境下的突出表现,两个对立面在同一空间形式上的相互吸引所形成的对比美,这种美是在同一维度的空间次元下产生的对视觉心理的刺激效应后的美感。

在立体造型中,为了使作品形态生动、活泼、主题鲜明、个性突出,就可以运用对比的法则。对比的表现形式内容很多,有形体方面、空间方面、材质方面、色彩方面等。但是,过于强调形式异样与心理上的刺激而缺少中间的过渡调和,无论是色彩的表现还是形体空间都会显得杂乱。对比与调和的关系是:对比产生调和,矛盾的双方,越相近则越调和,越对比则越刺激。调和可使各个空间形态、颜色之间互相产生联系,彼此呼应、过渡、中和,融入整体环境当中,因此在造型训练中,突出对比时就要注意调和的一面。当过于调和、形态呆滞、缺乏生气时,又要辅以少许对比,使之真正形成对立统一的关系(图 12-3-3)。

图 12-3-3　对比与调和

四、比例与尺度

一个完整的构成作品,就是对各种材料在空间中的面积、位置、大小、长短做出某种比例上的规定,使各种元素能够通过比例关系体现出一定的差异,在比例中体现美的和谐关系。

最著名的比例关系即黄金分割法,用 1∶1.618 的比例来设计物体的尺寸,具有标准美

的感觉。生活中的许多造型物体与空间，只要近似于这个比例，在视觉心理上就能产生美感，故黄金分割比例的实际应用为 2∶3、3∶5、5∶8 的近似比例值。

　　比例关系没有很明确的规定性，通常是由设计者的感觉来决定的。设计师在创造一个作品的时候往往会对周围的环境做一个基础考量，一般把作品的体积放在三种范围内加以考虑：当人与作品很接近时，作品在环境中的作用会减弱，作品的形象会突出；当人与作品保持一定距离时，作品与环境的整体性会加强，但仍能保持各自视觉上的独立意义，并相互影响；当人处在很远的位置去观察作品时，作品会完全融合在情景之中。这就使设计者在选择比例关系时优先考虑作品在特定空间中的各种视觉关系（图 12-3-4）。

图 12-3-4　比例与尺度

第十三章　立体构成的构成方法

📚 **学习目标**

（1）熟悉立体构成的不同构成方法。
（2）理解并运用线、面、块的立体构成形式设计作品。

📚 **素养目标**

学生树立三维立体空间意识，提高设计制作的动手能力，并具有将设计创意和实践创造相结合的能力，提高综合技能。

第一节　线材立体构成

以长度单位为特征的材料，可以称之为线材。在现实生活中，线材一般是一个相对单位，主要分为曲线、折线、直线。这些线条都可以用来表现轻快、运动、扩张等视觉感受。因此线材的使用在现实生活的构成活动中是十分广泛的，线材基本上通过群集的相互叠加、层面的相互依靠来产生一种空间感和延伸感。

在进行线材的三维空间的构造时，一定要注意强调线材之间的衔接、搭配及相互之间构成的机能。线材的衔接与排列之间会产生一定的空隙，这些空隙会给人产生不同的韵律美，因此空隙机能也是线材立体构成中一个重要的表现方面。

线性材料的构成基本上分为软性材料和硬性材料两种，软性材料有棉、麻、纸、草类等比较柔软的绳类材料；硬性材料有钢铁、铜线、竹片、塑料等一些金属线材。

一、软性材料

软性线材的立体构成可以分为三种形式。

1. 连续构成

连续构成有限定式和自由式两种。限定式是由控制点的运动范围来确定其线的形态，比如一条连续的直线以相互平行或者垂直的关系组成立方体，注意中间不允许有断接；另外一种是自由式，自由式是不受结构的约束，不受范围的限定，以自由的形态产生立体构成的基本造型，这样连续性的构成可以是抽象的，也可以是具象的（图13-1-1）。

2. 线层式构成

线层式构成使用简单的直线，依据一定的美学原理和法则，重复或者渐变作有序的单面排列或者多面排列。线层的构成根据其材料的限制，首先要依据其受力情况制作一些衬托架、金属架、塑料架等框架，使框架形成一个基本形态，在框架中有序或者无序地排列一些线条，使之成为一种立体构成的形态（图13-1-2）。

3. 编织构成

编织构成是比较常见的一种构成方式，如生活中常见的中国结、编织的毛衣、十字绣、竹筐等。编织构成种类非常多，可以单独作为一门学科来进行详细分析，这种艺术装饰性非常强（图13-1-3）。

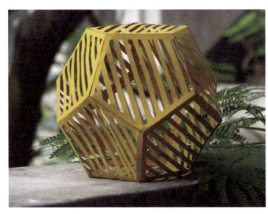 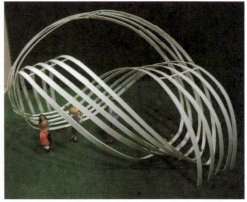

图 13-1-1　连续构成

 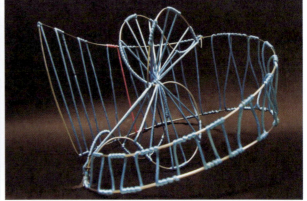

图 13-1-2　线层式构成

图 13-1-3　编织构成

二、硬性材料

硬性材料的构成常常运用在现代建筑、室外装饰等相关领域，可以分为四种形式。

1. 垒积结构

垒积结构是采用单位硬质的线材积木通过插接、捆绑、粘贴等结合方式所产生的形态（图 13-1-4）。

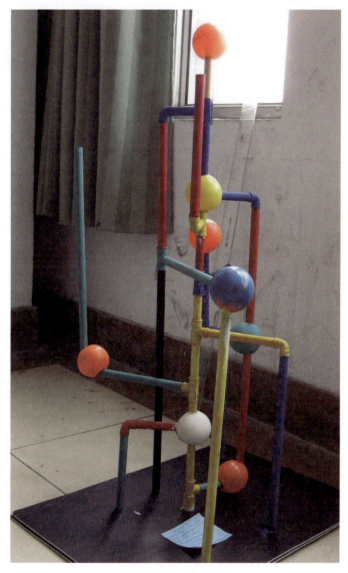

图 13-1-4　垒积结构

2. 框架式结构

框架式结构是由多个单元组成的，这些单元可以是相似的或者是相同的，主要包括面型的线框、立体框两种形式，其组合的方式按照三维空间的顺序进行排列并交错组合。框架式结构具有较强的区域感和透空性，呈现结构和技术性的美感（图 13-1-5）。

3. 网架式结构

网架式结构是采用一定长度单位的硬质材料，相互结合成三角形，并以三角形框架为

单位组成构筑形态的一种构成方法。在现代生活中，这种结构经常运用在面积较大的屋顶上，可以节省建筑材料，实现较大的容积和空间（图 13-1-6）。

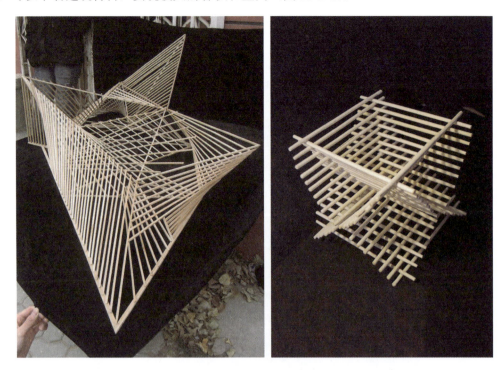

图 13-1-5　框架式结构

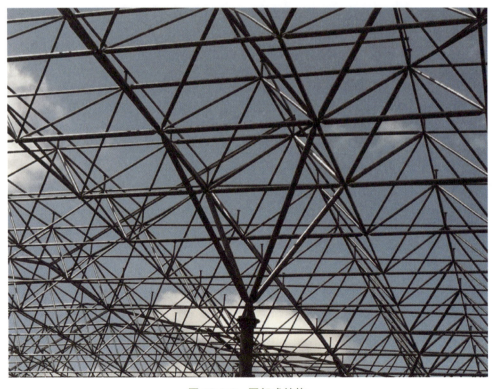

图 13-1-6　网架式结构

4. 悬吊式结构

悬吊式结构常常运用在各式灯具造型中（图13-1-7）。

图 13-1-7　悬吊式结构

第二节　面材立体构成

很多现代建筑、生活用品都是由面状材料加工而成的，如室内环境设计中的墙面、门套、吊顶、地面，包括一些沙发、茶几、桌子等家具都是由面状材料构成的。在本书之前的章节中提及，面在几何学中的定义是线移动的轨迹，占有长和宽两维空间，面材料具有一定的拓展性和充实感，与线性材料相比，灵活性、可塑性均优于前者。

面材料的构成形式有三大类。

一、插接式

插接式的面材构成是一种立体插接形式，是将面材裁出缝隙，然后相互之间进行插接组成立体造型，其特点是相互榫卯，不需要依靠任何粘贴剂，可以迅速拆散或进行重新组装，成为一个新的立体结构，也是立体构成中一项特殊的组合方式。插接结构的基本面型一般采用几何形态为主，因为几何形有较强的规律性，便于设置插接结构的长度、位置及整体形态，把握整体插接结构的大小（图 13-2-1）。

图 13-2-1　插接式

二、粘贴式

粘贴式构成是日常生活中运用较广的一种立体形态，这种结构可以使面结构构成具有空间通透感和空间密闭感，这种形态的表现形式有两种：

① 层面的排列是若干具有一定厚度的面板按照一定的比例有秩序地排列组合成一个形态，其形态可以变化，或由大变小，或由方变圆，或由窄变宽等。可以选择放射形、渐变形、相似形等不同的创作手法，且切片与切片之间保持一定的距离，排列出一种新的形态[图 13-2-2（a）]。

 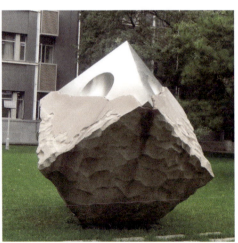

(a) 层面的排列　　　　　　　　　　(b) 包装式结构

图 13-2-2　粘贴式

② 包装式结构是一个闭合空间的三维立体形态,是立体构成中的重要组成部分,几何的立体形态主要是由多个面相互之间粘贴连接构成密闭的空间,形成一个基本的几何立方体或者多面体,日常生活中的建筑物以及家具电器都是由几何多面体构成的[图13-2-2（b）]。

三、曲面立体翻转

曲面立体的翻转构成是将平面进行扭转变化获得优美立体曲面造型,加以巧妙的加工方法,极大地丰富视觉美感,是立体造型中一种非常特殊的手段（图13-2-3）。

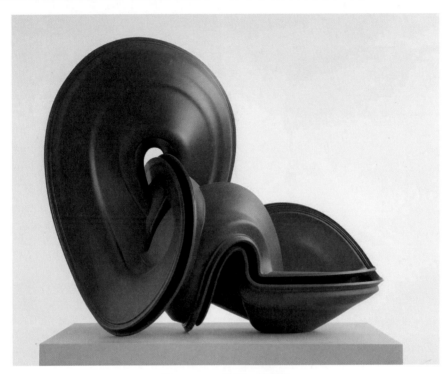

图13-2-3　曲面立体翻转

第三节　块材立体构成

块材按照几何学的定义是面移动的轨迹,在实际运用中通常是指具有长度、宽度、高度的三维空间立体量的实材。最基本的块体依然是几何形体,比如立方体、锥体、球体、柱体,这些最简单的几何形体看起来比较简单,但是却具有潜在的表现力,比如立方体能够给人平静安全的感觉;柱体含有威严、庄重、肃穆的情绪等。现实生活中,块状的材料种类很多,比如铁块、铝块、铜块等金属块材,大理石、花岗岩等石材,还有软陶、塑料、泡沫、石膏、木材等。块状材料在形体设计塑造当中运用十分广泛,比如城市雕塑、建筑模型、工业造型设计等,它极具表现力,不仅可以展现独特的设置构造和材质美,还可以使创意尽情地发挥,是立体造型中最典型的表现形式。

块材的构成方式可以分为两种。

一、切割构成

体块切割是指对块状立体形态进行多种形式的分割,从而产生出各种形态,再将这些

形态组合为一组空间造型（图 13-3-1）。主要采用切、挖的加工手段，可以理解为一种造型的减法运算。切割同样可以分为几何式的切割和自由式的切割，几何式的切割可以使简单的造型产生庄严、整齐、稳定等特点；自由式的切割可以使造型产生曲线、活泼、复杂、个性强烈充满情感的造型。

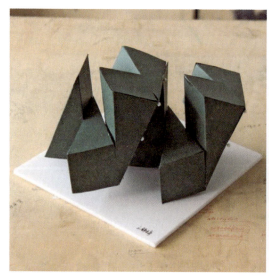
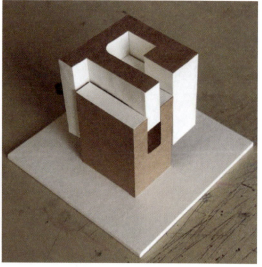

图 13-3-1　切割构成

二、堆积构成

堆积构成可以理解为构成形式的加法表现，块状的堆积构成是指两个或两个以上的单体进行有机的结合堆积，相互组成并构成新的富有创造力的形体，主要是单位形体相同的不断的重复组合和单位形体不同的变化组合形式。它们都是运用之前所学习的统一与变化、均衡与稳定等形式美原理，结合对比、相似、错位等组合方式，创造出一定的空间感、质感、量感极强的造型形态（图 13-3-2）。

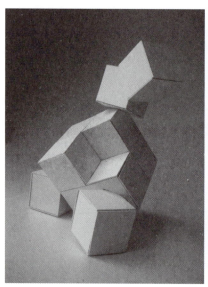
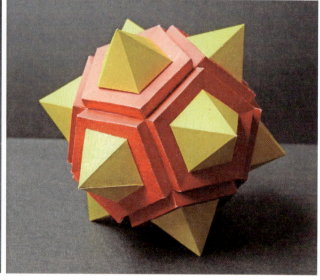

图 13-3-2　堆积构成

第四节　空间立体构成

空间构成是依据创作的目的和意义，将点材、线材、面材及块材等基本构成元素进行综合性的重组，组构为符合不同功能及审美需求的立体空间形态。与单纯的线材、面材、块材的立体构成相比，空间构成能够通过各种基本形及形与形之间的结构关系的组合，形成既变化丰富又和谐统一的空间特征，有助于深入理解空间各形态要素的内涵，训练并提高综合立体思维能力和创新能力。

空间构成的基本方法可分为两种。

一、结构骨架

"骨架"是综合构成运用的基本结构方式。依据"骨架"所限定的结构方式，形态可以有秩序地组织成为新形态。常见的骨架形式有网格式、线形式、向心式和聚集式。其中网格式可分为平面网格和立体网格；线形式可以是直线式和曲线式；向心式可以是规则式发散和自由式发散；聚集式类似于树状结构，由一个主干长出若干数量的分支。骨架可以是可见的，也可以暗含在结构中，加强立体形态各个部分之间的内在联系（图 13-4-1）。

二、空间构成

空间是无限的，也是无形的。构成艺术中，空间的含义是指在具体环境中，由实体形态所限定出的空间"场"，即实体形态与虚体空间之间的关系所产生的相互吸引的联想环境，又称之为心理空间。类似平面构成中的"正形"与"负形"，立体构成中的实体形态也可看作"正体"，而空间则为"负体"，两者之间所形成的知觉联系对空间构成的整体形象和效果影响显著。

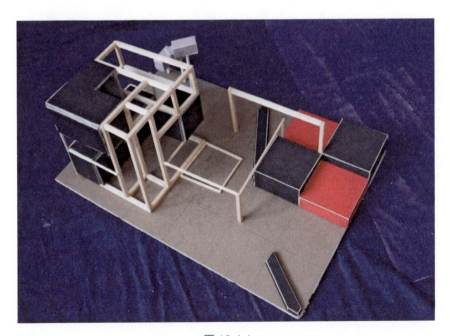

图 13-4-1

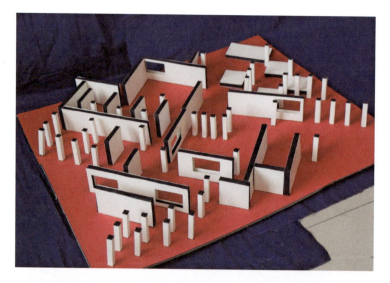

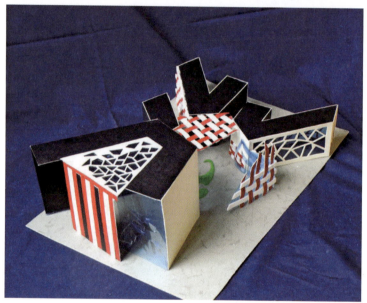

图 13-4-1　结构骨架

在空间构成中，构成的方法是利用空间的作用来组织形态的，诸如开放空间、封闭空间、流动空间、过渡空间等不同特征的空间关系都能够营造出不同的意境和视觉趣味。立体形态中的每个形态都会对周围空间产生控制范围，也称之为"场"作用。例如，当形态之间的距离足够近时，其控制感越强，人们在心理上趋向于将它们复归为完整协调的整体；当形态距离过远，形态间的"场"便显得涣散，它们之间的联系就变得很弱了。因此，可以利用比例、对位、过渡等方法加强形态之间的联系。

在各种构成训练中，空间构成是最为复杂的一种形式，但在满足构成丰富性要求的同时，能够兼顾立体形态各组成部分间的联系，强化局部之间的呼应关系，才能建构出既具有主导性特征且符合节奏与韵律、变化与统一、虚体与实体等形式美感的空间立体构成作品（图 13-4-2）。

第十三章　立体构成的构成方法

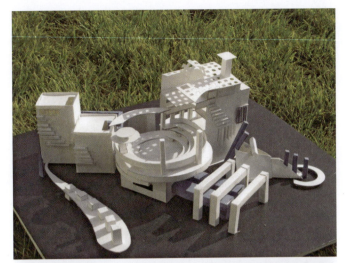

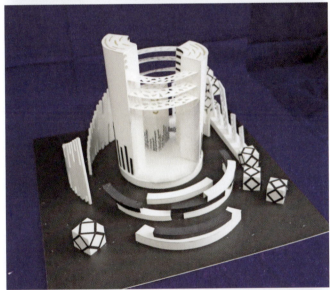

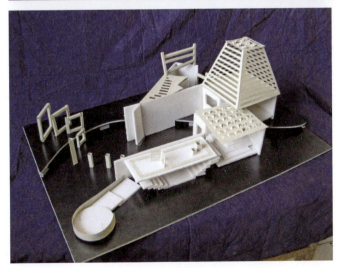

图 13-4-2　空间构成

115

第十四章　立体构成的应用

📚 **学习目标**

掌握立体构成设计方法，并能熟练应用于相关主题设计中。

📚 **素养目标**

学生具有空间想象能力和空间意识，学会按形式美法则创造出富有个性和审美价值的立体空间作品，提升综合创作能力。

第一节　立体构成在景观设计中的应用

景观一般包括自然景观和人文景观。自然景观是随着自然环境的演变而产生的具有欣赏价值和参观乐趣的自然环境，深入其中可以感受大自然独特的美丽；人文景观是将自然景观与独特的地域、人文等文化相结合在自然环境中创造的具有观赏性的景观类型，具有一定的人文特色，在满足人们游览观赏的同时又能起到宣传、教育作用。环境景观在居住区、公园、广场、校园、旅游景点等场所中越来越被重视，在人们的日常生活中扮演了重要的角色。景观环境中的园林建筑、雕塑、喷泉水池、假山等要素都与立体构成密切相关，在设计时要考虑整体环境特点和使用要求，进行统筹设计（图 14-1-1～图 14-1-3）。

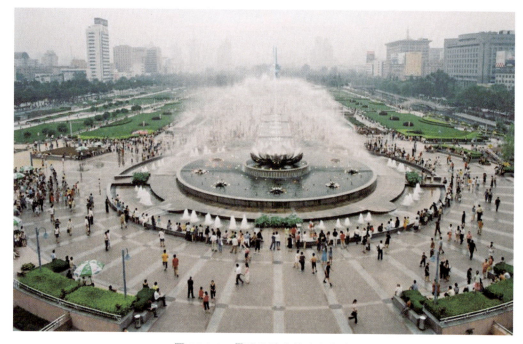

图 14-1-1　景观设计中的喷泉水池

第十四章 立体构成的应用

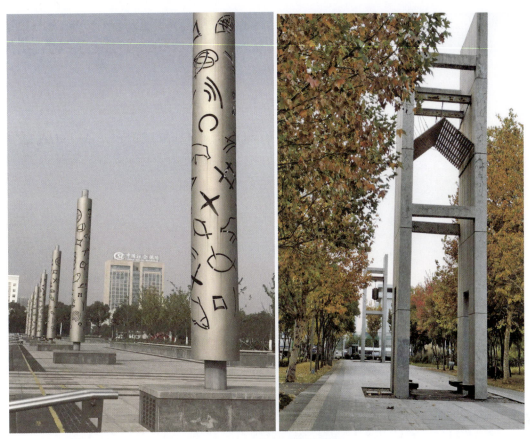

图 14-1-2 景观设计中的构筑物

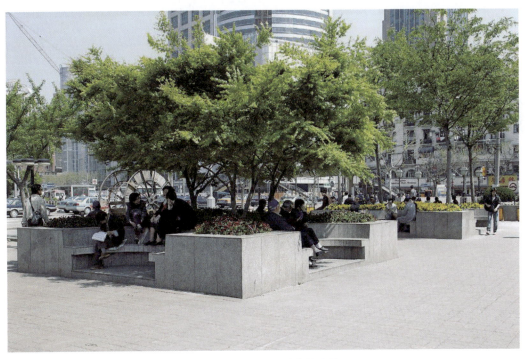

图 14-1-3 景观设计中的座椅

117

第二节　立体构成在建筑设计中的应用

建筑设计是三维立体形态的最直观的表现，它把二维平面转换成了立体空间，融入了空间和人的关系。从建筑平面到建筑立面再到空间组合，建筑设计中将抽象的点、线、面、体等构成元素进行了具体表现，运用形式美法则，全面展现建筑独特的空间魅力。在进行建筑设计时，还要考虑材质、光影、形体等方面的要求，创造既有传承性又具个性化的建筑（图 14-2-1、图 14-2-2）。

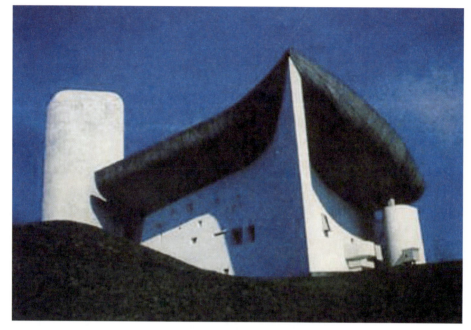

图 14-2-1　朗香教堂（勒·柯布西耶）

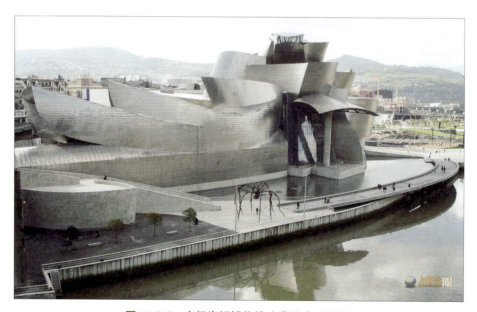

图 14-2-2　古根海姆博物馆（弗兰克·盖里）

第三节　立体构成在产品设计中的应用

产品设计涉及的领域较广，包括工业产品、玩具类产品、交通工具等行业。人们的生产生活离不开产品设计，从吃饭用的筷子到居室陈设的家具，从使用的各种电子产品到出行的交通工具，都属于产品设计的范畴。产品设计的目的是更好地服务于人们，为人们的生活提供方便、快捷的工具。因此，在进行产品设计时，要充分考虑人的行为习惯和审美要求，优秀的产品设计是功能性和美观性的统一。产品设计过程中要运用立体构成设计原理，从形态和材料入手，巧妙合理地处理产品的外观造型，才能创造出更多满足使用功能、具有视觉冲击力的产品（图 14-3-1、图 14-3-2）。

图 14-3-1　产品设计——耳机

图 14-3-2　产品设计——家具

参 考 文 献

[1] 于国瑞. 平面构成 [M]. 3 版. 北京：清华大学出版社，2019.
[2] 于国瑞. 色彩构成 [M]. 3 版. 北京：清华大学出版社，2019.
[3] （美）保罗•兰德. 设计的意义 [M]. 长沙：湖南文艺出版社，2019.
[4] （日）朝仓直巳. 艺术•设计的平面构成 [M]. 北京：中国计划出版社，2000.
[5] （日）朝仓直巳. 艺术•设计的色彩构成 [M]. 北京：中国计划出版社，2000.
[6] （日）朝仓直巳. 艺术•设计的纸构成 [M]. 北京：中国计划出版社，2000.
[7] （日）朝仓直巳. 艺术•设计的立体构成 [M]. 北京：中国计划出版社，2000.
[8] （美）鲁道夫•阿恩海姆. 艺术与视知觉 [M]. 北京：中国社会科学出版社，1998.
[9] （瑞士）约翰内斯•伊顿. 色彩艺术 [M]. 上海：上海人民美术出版社，1995.
[10] 窦项东. 设计三大构成基础 [M]. 西安：陕西人民美术出版社，2014.
[11] 马洪伟. 构成设计 [M]. 北京：化学工业出版社，2010.
[12] 徐时程. 立体构成 [M]. 2 版. 北京：清华大学出版社，2007.
[13] 余雁，关雪仑. 构成 [M]. 北京：高等教育出版社，2012.
[14] 文健，林丽源，刘圆圆，等. 设计三大构成 [M]. 3 版. 北京：北京交通大学出版社，2023.
[15] 梁小雨，胡雨霞，梁朝崑. 三大构成 [M]. 武汉：华中科技大学出版社，2021.